世界の
愛らしい
子ども
民族衣装

THE TRADITIONAL
COSTUME
FOR CHILDREN
IN THE WORLD

X-Knowledge

1 世界の愛らしい民族衣装

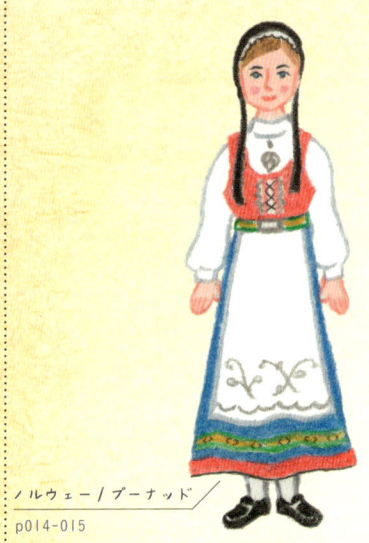

ノルウェー／ブーナッド
p014-015

ブラウス・スカート・エプロンの組み合わせがかわいらしい
ヨーロッパ

　ヨーロッパの民族衣装の多くは、現在の洋服のもととなったチュニック型が基本型となっています。ヨーロッパで共通の型が形成されたのは、古代ローマの征服期と、民族大移動の時期とされています。

　中世になると、教会へ行くための晴れ着や、祝祭用の手の込んだ衣類が各地で作られるようになりました。女の子はブラウスとスカート、エプロン、男の子はシャツとズボンを基本型とするもので、衣装の色彩や刺しゅう、レースなどの華やかな装飾によって、民族の特色が出ています。また民族や地域によっては、子どもの衣装には色鮮やかな布や装飾を用い、年を重ねるにつれ地味な色合いの衣装に変わっていくものや、子どものときにしかかぶらない帽子などのアイテムもあります。

　近代以降は、これらの衣装は民族のシンボルとして利用されるようになりました。自民族の結束を高めるために新たに考案されたものや、ほかの民族の衣装との違いを際立たせたり、伝統的な衣服として強調されたりした例も多くあります。ギリシャの「フスタネラ」や、ドイツの革製半ズボンもそのひとつといえます。

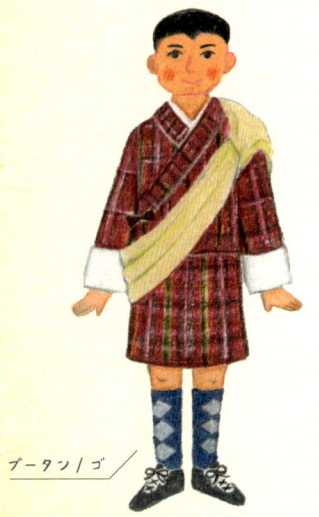

ブータン／ゴ

衣装の形も素材も多種多彩
アジア

　広大な面積を占めるアジアの気候は、ほとんどすべての気候型があるといって良いほど多様です。人種も西アジアにコーカソイド、東アジアにモンゴロイドが多く、南アジアの南部にはオーストラロイドが住むほか、それぞれの混血が多い地域もあり、さまざまな民族構成が見られます。そのため、民族衣装の種類も多種多様です。

　アジアの民族衣装で最も特徴的なのは、「カフタン」というガウン状の衣装が、南アジアを除くアジア各地に分布していることです。日本の着物やブータンの「ゴ」も、カフタン型から発展した民族衣装です。南アジアの衣装は、インドの「サリー」のような、1枚の布を身体に巻き付けるタイプです。ズボン型の民族衣装も、東アジア・南アジアを除いた地域に広く分布していて、アジアでは衣服の基本型（p004-005）のすべてが見られるといえます。絹、木綿、毛など繊維の産出も豊富で、古くから染織技術が発達した地域でもあり、織物素材に恵まれた、多彩な民族衣装を展開しています。

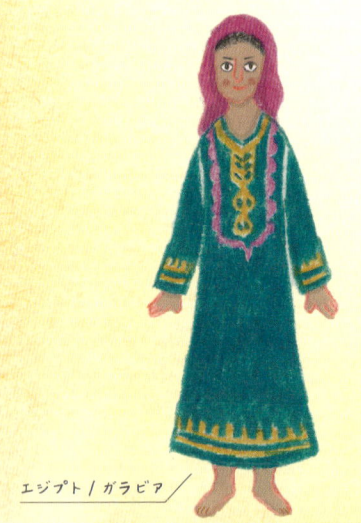

エジプト／ガラビア

地域・民族ごとに異なる衣装や着方が楽しい
アフリカ

　アフリカの民族衣装は、東西南北の地域ごとに異なる、さまざまなバリエーションの柄や装飾が、私たちの目を楽しませてくれます。北アフリカでは、夏は木綿の全身をおおう衣装で暑さをしのぎ、冬は羊毛も使用して寒さに備えます。エジプトの「ガラビア」などがその典型的な衣装です。男の子は無地や縞柄などのシンプルなデザインが多いのですが、女の子の場合は多彩な色や文様を施した衣装が多く着られています。西アフリカの人びとは、原色を使った幾何学文様の伝統的な布を巻衣のようにまといます。女の子はワンピース型の衣服に、スカート状にした布を巻き、余った布を肩に掛けるといった着方もします。中部・南部アフリカでは、ヤシの繊維を使った布に刺しゅうをして染めたり、ビーズを装飾に用いたりしている衣装が多く、また東アフリカの女の子には、さまざまなメッセージが染められた布「カンガ」を巻き付けて衣服としている人びとが多くいます。

002

THE TRADITIONAL COSTUME OF THE WORLD

北極圏から温暖な地域までそれぞれの気候に根差した衣装
北アメリカ

　北アメリカでは、イヌイットやネイティブ・アメリカンなどの先住民が、それぞれの気候や文化に合わせた衣装を着ていました。カナダ北部に住むイヌイットは、アザラシやトナカイの毛皮を加工した、防寒に優れた衣服で北極圏の気候に対応していました。グリーンランドの人びとの衣装「アノラック」は、現在では防寒具の名称として一般の人びとにも使われています。一方北アメリカの広い地域に住んだネイティブ・アメリカンの衣服には、部族ごとに特色が出ていました。例えば狩猟を行うアパッチ族などは、毛皮をそのまま衣服として身体に巻き付けていましたが、やがて羊毛や植物繊維を紡いで布を織り、着用するようになりました。ネイティブ・アメリカンの民族衣装の中でも特徴的なのは、装飾に好んで使われたフリンジ（房飾り）と、1枚のシカの革で足を包むようにしてはく靴「モカシン」です。これらの伝統的な衣服は、19世紀以降変容していき、現在では日常的にはほとんど用いられていませんが、フリンジやビーズで装飾されたモカシンは工芸品として生産されています。

アメリカ／アパッチ族

伝統とヨーロッパの文化が混じり合う独特な雰囲気
中央・南アメリカ

　メキシコ以南の中央・南アメリカの地域では、各地で独自の文化が築かれてきました。民族衣装でも、ほかの地域では見られない独特な衣服や色彩が多くあります。例えば、メキシコやグアテマラの伝統的な民族衣装「ウィーピル」。ウィーピルとは、1～3枚の布を、頭と腕を出す部分を残して直線的に縫い合わせ、ワンピースのように着るポンチョ型の衣装です。ウィーピルにスカートを組み合わせて着る姿が女の子ではよく見られます。男の子はスペインの影響を受けた、ヨーロッパ風のシャツとズボンの上に、ポンチョや「ソンブレロ」という大きな帽子をかぶります。またペルーやボリビアなど、中央アンデスの地域には、ひだの多いスカート「ポジェラ」という衣装があり、山高帽と合わせます。これらの形はインカの伝統とスペイン文化が融合して生まれました。

　この地域の民族衣装には、多彩な文様が施されることが多いのですが、文様や色彩は部族ごとに異なり、その文様を見るだけで出身地域がわかるようになっているのも、特徴のひとつです。

ペルー／ポジェラ
p097

身体を"飾る"民族衣装
オセアニア

　南半球の島々で構成されるオセアニア地域では、もともと陸続きだった時代に東南アジア・東アジア方面から人びとが移住し始め、それぞれの島によって独自の文化が育まれてきました。16世紀初頭にこの地域の住民と接した人の記録によると、「衣服とよべるものを何ひとつ身に着けていなかった」とあるように、オセアニア地域の人びとの衣服は、その温暖な気候柄、男の子はふんどし、女の子は腰に巻くだけのスカートといった、身体をおおう割合の低い衣服が主流です。地域によっては織物も織られてきましたが、草木の葉や茎をそのまま用いるものや、樹皮をたたき伸ばした樹皮布「タパクロス」など、織物以前の衣服素材が使われています。また花や草木、鳥の羽根といった、色とりどりの素材を使った頭飾りやネックレスなどの装飾品のほか、ボディ・ペイントで身体を彩る姿も見られます。

ミクロネシア／ヤップ島
p016

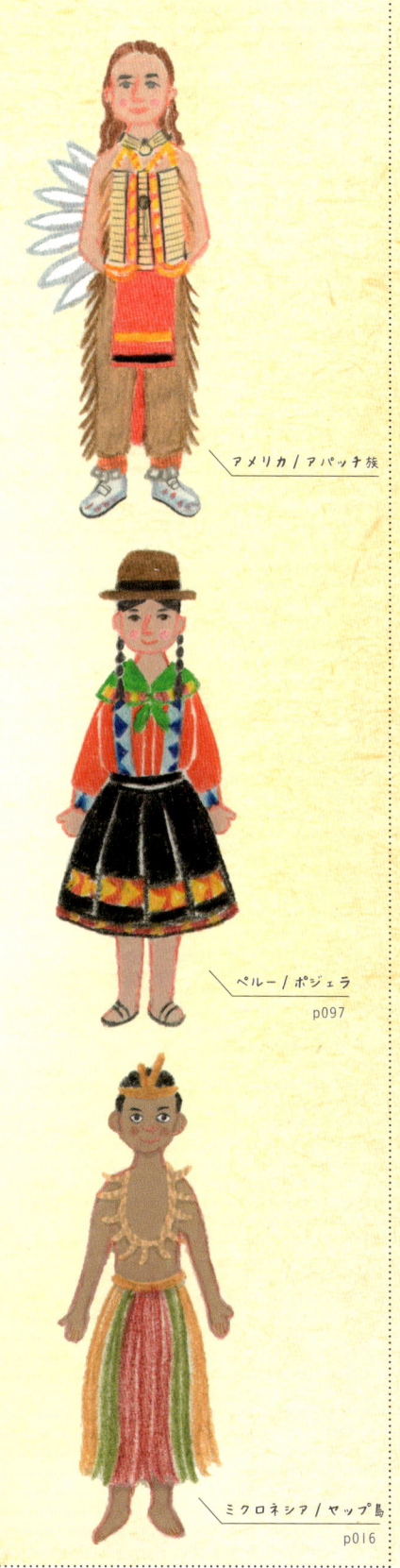

003

2 民族衣装の基本の形

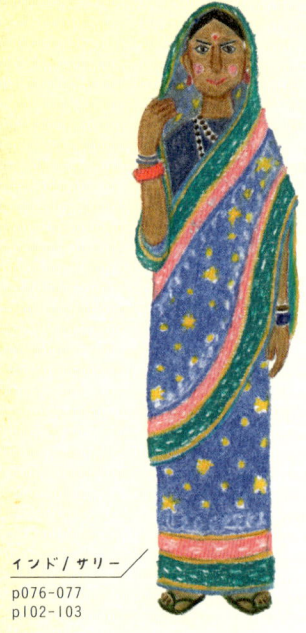

インド / サリー
p076-077
p102-103

1枚の大きな布で全身をおおう
ドレーパリー（巻衣）

「ドレーパリー」は、布を身体に巻き付ける形の衣装です。1枚の布をきっちりと身体に巻き付ける場合もあれば、複数の布を使って、さまざまなドレープ（布ひだ）の美しさを楽しむ場合もあります。古代ギリシャの衣服が原型となっていて、現在ではインドの民族衣装「サリー」が有名でしょう。サリーは、幅1m、長さ5～6mほどの布をスカート状に巻き、残りを肩に掛けて垂らして着ます。また、ブータンの女性が着る「キラ」は、厚手の布を胸から足首まで、横向きに巻き付け、両肩をブローチで留めてワンピースのように着ます。布を裁断したり縫製したりせずに衣服とするのは、布を織ることが重労働だった時代に、布を大切に扱うことから始まったのです。

グアテマラ / ウィーピル
p054 / p154

2枚の布を縫い合わせてかぶる
ポンチョ（貫頭衣）

「ポンチョ」は、頭を通す穴をあけ、かぶって着用する形の衣装です。腰に織機をくくり付けて織る「腰機（こしばた）」を使ったので布の織幅が狭く、中央に頭が通る穴を残して2枚の布を縫い合わせたのが始まりとされています。原始や古代の衣服にも見られる形で、メキシコを含む中央アメリカ、南アメリカの高地に住む人びとの民族衣装として多く着られています。幅の広い一枚布の中央にスリットをあけたり、前後に布の角が垂れた形や、前後に垂らした布の端にフリンジ（房飾り）を付けたもの、編物で編まれたものなど、現在ではさまざまなバリエーションで親しまれています。ポンチョは防寒のために上に重ねて着る衣服でもあるため、羊、アルパカ、ラマなどの毛を厚手に織った暖かい布で作られ、今日でもその形と言葉が定着しています。

004

THE BASIC FORM OF TRADITIONAL COSTUME

日本の着物もこの形
カフタン（前合わせ型衣）

　もともと「カフタン」とは、前開きの丈の長い衣服をガウン状に羽織る、トルコの民族衣装を指す言葉でした。現在では、衣服の型の名称のひとつにもなっています。前を開けて羽織ったり、前を左右から合わせてベルトで留めたりして着用します。

　カフタン型の衣服は、中央アジアから東アジアにかけての広い地域で、民族衣装として用いられています。日本の着物は袖が長く、前を打ち合わせて帯を締めるカフタンの一種です。ブータンの男性の民族衣装「ゴ」は、幅の広い襟があり、前を打ち合わせ、長い裾をたくし上げてベルトで留め、その懐をポケットのようにして実用品を入れて着ます。中央アジアのシルクロード周辺では内陸の乾燥性気候や、日夜の寒暖差から身体を守るためのコートのような衣服として、カフタン型の衣装が着られています。

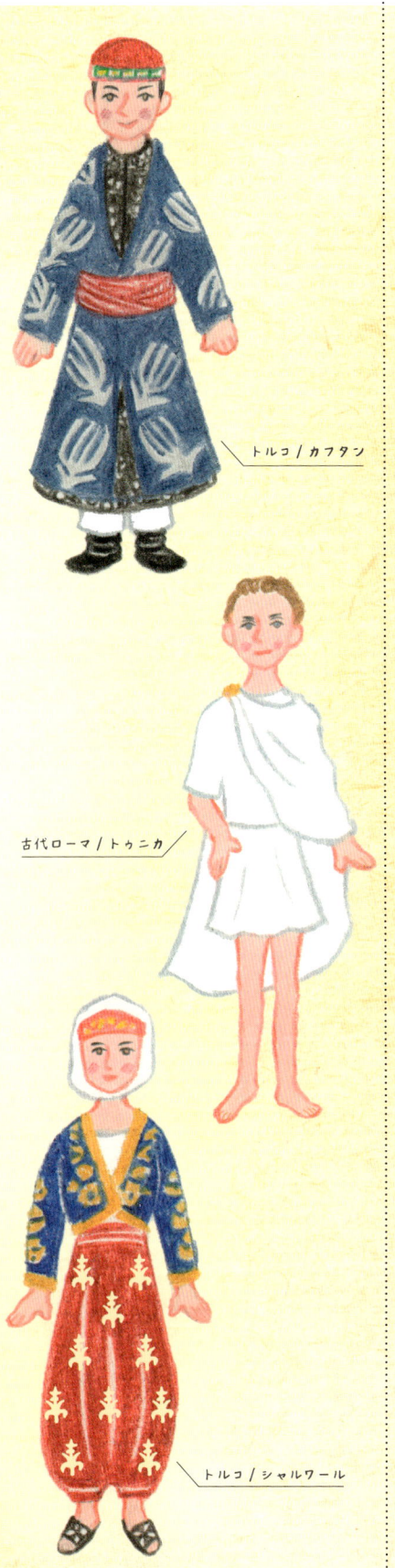

トルコ／カフタン

身体の形に合わせて作られた
チュニック（筒型衣）

　「チュニック」は、筒状で身体に密着した形の衣装のことを指します。もとは下半身までおおうワンピース形式のものでしたが、短い上衣にズボンやスカートを組み合わせた二部形式のものも作られていきました。古代ローマのドレーパリーの下に着ていた、T字型の衣服「トゥニカ」が語源となっています。トゥニカの形は、次第にあきを作ってひも締めされるようになり、13世紀以降ボタンが発明されると、身体に密着した裁断や縫製がされるようになりました。現代の洋服はこの流れの中で発展したもので、チュニックはもはや民族衣装というよりも、世界共通の衣服となっています。ヨーロッパでは祭りや地域の伝統行事などで、今でも独特の形や色彩、文様などが受け継がれた衣装を見ることができます。

古代ローマ／トゥニカ

両足をおおう動きやすい下半身衣
ズボン（脚衣）

　「ズボン」は、両足の部分をおおう形の下半身衣です。カフタンやチュニックなどの上衣と組み合わせて着られます。中央アジアに住む人びとが民族衣装として着用していることが多く、男性の衣装というイメージの強いズボンですが、男女ともに着ている地域もあります。特にトルコでは、足首まで直線裁断（布を極力無駄にしないために、四角形を基本として裁断する方法）した布でおおった幅の広いズボン「シャルワール」が伝統的な民族衣装として男女ともに用いられています。足の形に合わせて細くなったズボンは世界中の地域でも着られていて、今日ではチュニックと同様、民族衣装として受け継がれているだけでなく、実用的な洋服の定番としても親しまれています。

トルコ／シャルワール

3 民族衣装を楽しむためのキーワード

"民族と民族衣装"

そもそも、「民族衣装」とはどんな服を指す言葉なのでしょう？「民族」とは、人種や言語、文化などの点で同質な性質を持ち、共通の帰属意識（集団に対する一体感）を持つ人びとの集団をいいます。そして「民族衣装」は、広い意味では、ある民族が着ている衣服そのものを指す場合もありますが、洋服が世界共通の衣服となり、民族間の衣装の違いがなくなりつつある現代では、それぞれの民族の伝統的・歴史的な背景を持った、独自の衣服を指すのが一般的です。

民族衣装は、その民族のある時代、特に国際社会へ登場した時代の衣服であることが多く、日本の着物もそのひとつです。民族衣装への意識の高まりは、科学や産業の発達、市民意識の台頭とともに 19 世紀半ばから顕著になりましたが、次第に日常性を失い、世界各地で洋服が浸透していきました。今日では民族衣装の多くが、民族の独自性を主張するために国際的な催しで着用されたり、祭礼や観光目的で着られたりするなど、いわば国や民族のシンボルとして使われています。

"刺しゅうとモチーフ"

華やかな装飾が魅力的な民族衣装ですが、民族衣装の装飾に最も多く用いられているのは、刺しゅうかもしれません。刺しゅうは、針で織り目に沿って糸を刺したり、織り目に関係なく自由な方向に縫ったりして模様を表現する方法で、織るよりも比較的簡単な方法でもあります。絹、木綿、毛などの糸を用いて模様を表す刺しゅうは、ステッチ（刺し方・刺し目）の種類もとても多いのです。

刺しゅうのモチーフは、幾何学模様や植物、動物、人、風景などがあります。これらは単なる模様ではなく、多くの場合、魔除けなどの意味が込められています。例えば「麻の葉」をモチーフにした刺しゅうには、「麻のようにすくすくと成長するように」との願いが込められています。そんな刺しゅうに込められた意味を考えながら鑑賞する楽しみもまた、奥深いものがあります。

"アクセサリー・小物類"

民族衣装の特徴は、衣服そのものだけでなく、アクセサリー類にも表れます。特に晴れ着としての性格も持つ民族衣装は、ネックレス、ブレスレット、アンクレット、イヤリングなど、さまざまなアクセサリー類で飾られ、衣装に一層の華やかさを演出しています。衣服には地元で産出され、入手しやすい素材が使われることが多いのとは対照的に、アクセサリー類では、手に入りにくい希少な材料が使われる傾向にあります。山間地で貝のネックレスを身に着ける例もあり、パプアニューギニアの山間地に住むダニ族の、子安貝を連ねたネクタイ状のアクセサリーもそのひとつです。またアクセサリー類には、刺しゅうや模様のモチーフと同様に、視覚的な美しさだけでなく呪術的な意味が込められていることもあります。西南アジア一帯に見られる目の形をしたガラス玉は、目や視線がほかの人やものに災いをもたらす、という邪視の信仰による護符そのものといえます。

006

KEY WORDS FOR ENJOYING TRADITIONAL COSTUME

"素材"

　民族衣装の素材には、その民族が住む地域で入手しやすい材料が使われます。特に、木綿、麻、絹、動物の毛などの天然素材が使われることが多く、動物の毛は、衣服の用途によっては織らずにフェルトにして使う場合もあります。

　寒冷な地域では、保温・防水・防風に適した毛皮や皮革が多用されています。また、アイヌの人びとは、サケなどの魚皮も衣服や靴に用いました。

　オセアニアでは、織物ではない植物性の素材が多く使われています。中でも地域・用途ともに広く使われるのが、カジノキなどの樹皮をたたき伸ばして作る樹皮布「タパクロス」です。そのほかにも、樹皮や植物の葉によりをかけて編んだ編物や、葉や草の束を腰みのとして着用する姿も見られます。

　民族衣装を作る素材は、人びとが住む地域や環境と深く結び付いています。人びとは周囲で手に入る素材から、その環境に適応するための素材を選び、衣装へと加工していったのです。逆にいえば、どんな素材を使っているのかという点に注目することで、その民族がどんな環境で暮らしてきたのかを知る手掛かりにもなります。

"織り方・染め方"

　民族衣装に使用される伝統的な織物は、その地域で入手できる原料を手で紡ぎ、織機に掛けて、多くの場合は女性が織ってきました。特に古くから織物技術が発達してきたアジアでは、織機にも工夫が重ねられ、素材に絹を用いた精緻な織物が織られてきました。織り方の種類は、基本的な平織（ひらおり）をはじめ、綾織（あやおり）、朱子織（しゅすおり）、紋織（もんおり）などがあり、織り方によって衣装の印象も違ったものになります。

　布を染める染料や媒染剤も地域によって異なるため、それぞれ色合いに特徴が出てきます。ろうやのりを防染剤として用いて模様を染める方法や、布を絞って模様を染め出す「絞り染め」などは世界各地で見られる方法です。草などをひも状にしたり、そのまま束にして腰みのとして着用したりするような素朴な衣服の場合でも、ほかの植物や花の汁をこすり付けて染色する人びともいて、鮮やかな色彩を希求する気持ちの大きさがうかがえます。

"作り手と技術の伝承"

　ひとつの衣服を仕立てるには、材料を集め、それを糸に紡ぎ、織り、衣服の形にして装飾を施すまで、大変な手間ひまがかかります。その作業の多くは家族の女性が担い、母から娘へと技術が伝えられてきました。娘は幼い頃から嫁入り支度品を作ることで技術を身に着け、それを持参して結婚したら、今度は新しい家族のために作り、さらに現金収入を得る手だてとして家計を助ける、という流れで、多くの地域では作り手の育成と技術の伝承がなされてきました。

　しかし、大量生産された衣服材料が安価に出回り、民族衣装を着る機会も減少している今日では、世界各地で織物や染色の技術の伝承が困難な状況にあります。そんな中、伝統技術を守ろうとする試みが各地で行われていて、国際的な援助の対象となっているケースもあり、日本はラオスなどでその成果を上げています。

"祭りと民族衣装"

　祭りや儀式など特別な日は、うんと着飾って皆で集まる習慣が古くから世界中であり、その華やかな晴れ着が民族衣装としてよく残されています。現代では、普段は洋服を着て生活しているけれど、七五三や成人式などでは着物を着る日本のように、祭りや儀式のときのみ、かつて着ていた独自の衣服で装う、という状況が世界各地で見られます。ヨーロッパの例としては、ブルガリアのバラ祭りや、スコットランドのハイランドゲーム、スペインの馬祭りなどで民族衣装が着られています。このような祭りには地元の人たちだけでなく、世界各地から観光客が訪れ、民族衣装を着た人びとが集うにぎやかな様子を実際に見て楽しむこともできます。

ベルギー / バンシュのカーニバル p049

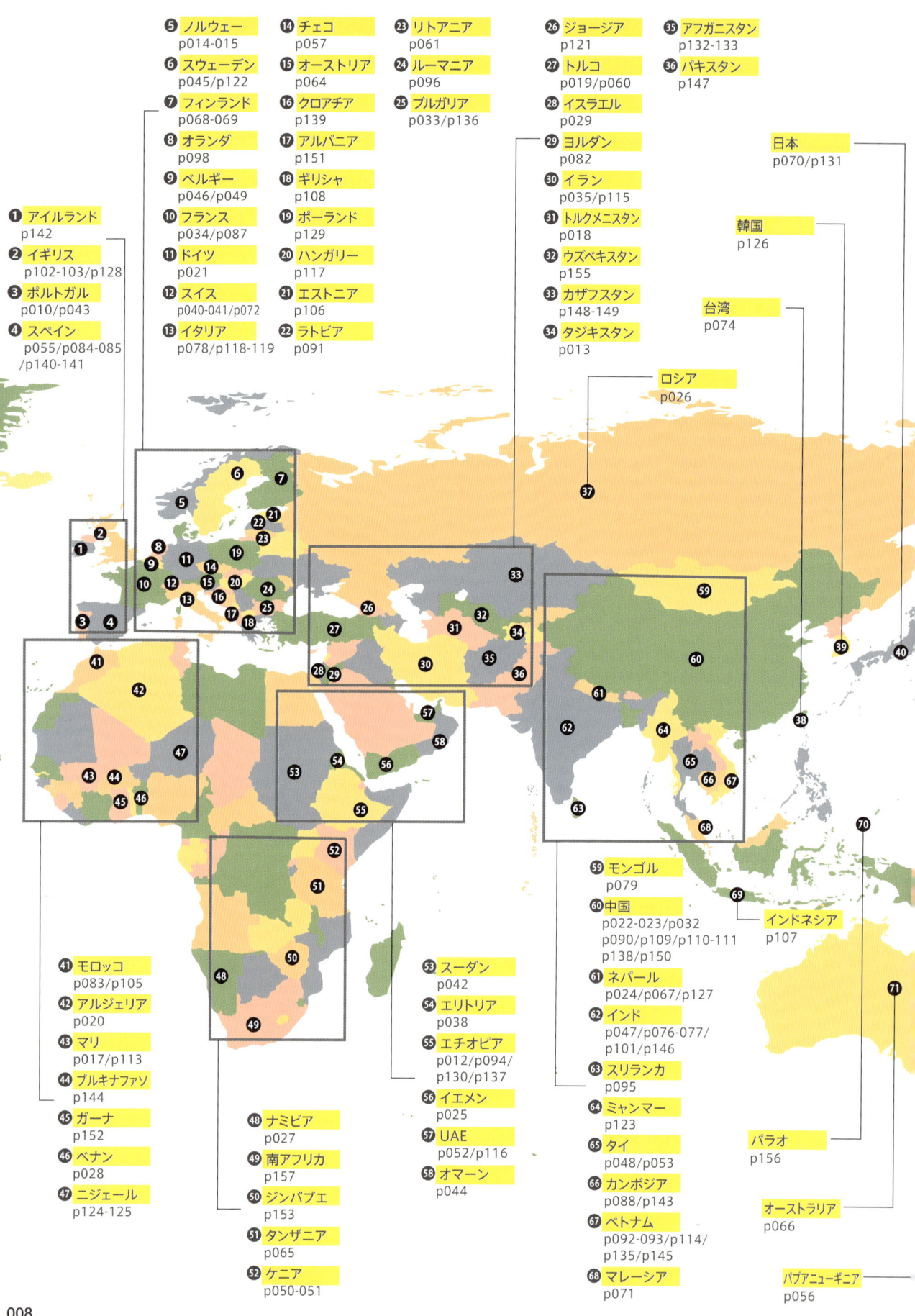

WORLD MAP
OF
TRADITIONAL COSTUME

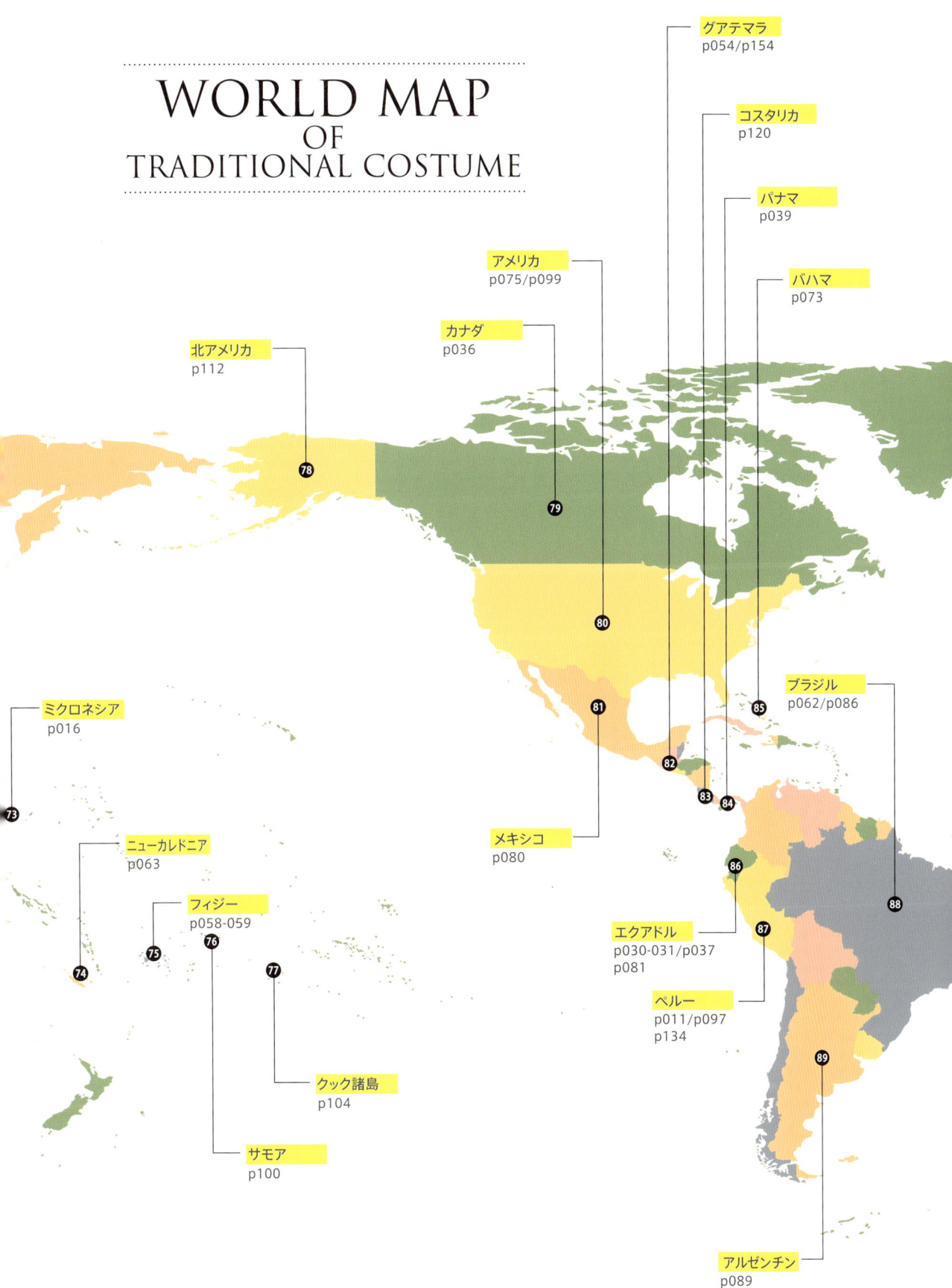

グアテマラ
p054/p154

コスタリカ
p120

パナマ
p039

アメリカ
p075/p099

バハマ
p073

カナダ
p036

北アメリカ
p112

ブラジル
p062/p086

ミクロネシア
p016

ニューカレドニア
p063

フィジー
p058-059

メキシコ
p080

エクアドル
p030-031/p037
p081

クック諸島
p104

ペルー
p011/p097
p134

サモア
p100

アルゼンチン
p089

009

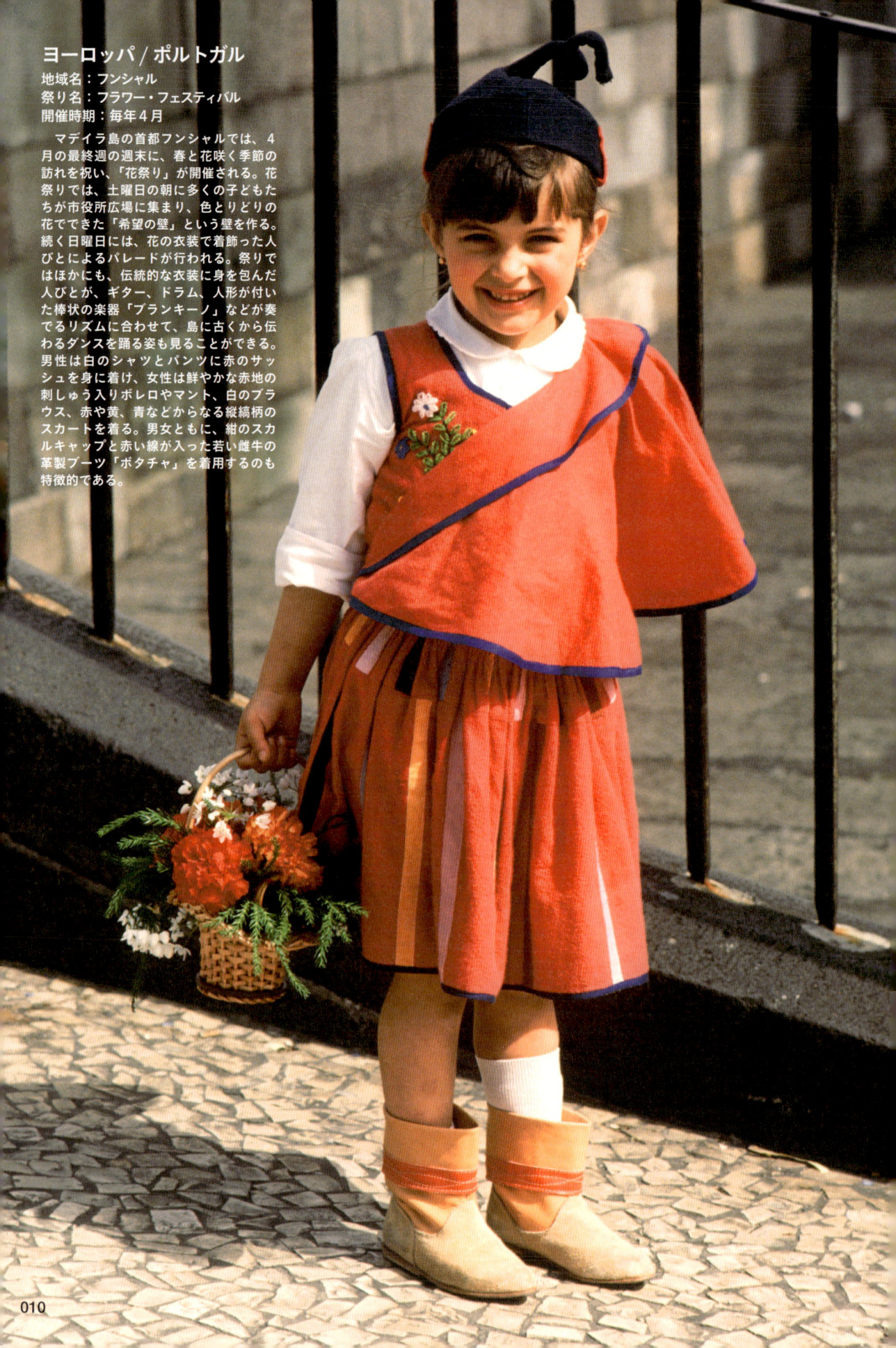

ヨーロッパ／ポルトガル

地域名：フンシャル
祭り名：フラワー・フェスティバル
開催時期：毎年4月

　マデイラ島の首都フンシャルでは、4月の最終週の週末に、春と花咲く季節の訪れを祝い、「花祭り」が開催される。花祭りでは、土曜日の朝に多くの子どもたちが市役所広場に集まり、色とりどりの花でできた「希望の壁」という壁を作る。続く日曜日には、花の衣装で着飾った人びとによるパレードが行われる。祭りではほかにも、伝統的な衣装に身を包んだ人びとが、ギター、ドラム、人形が付いた棒状の楽器「ブランキーノ」などが奏でるリズムに合わせて、島に古くから伝わるダンスを踊る姿も見ることができる。男性は白のシャツとパンツに赤のサッシュを身に着け、女性は鮮やかな赤地の刺しゅう入りボレロやマント、白のブラウス、赤や黄、青などからなる縦縞柄のスカートを着る。男女ともに、紺のスカルキャップと赤い線が入った若い雌牛の革製ブーツ「ボタチャ」を着用するのも特徴的である。

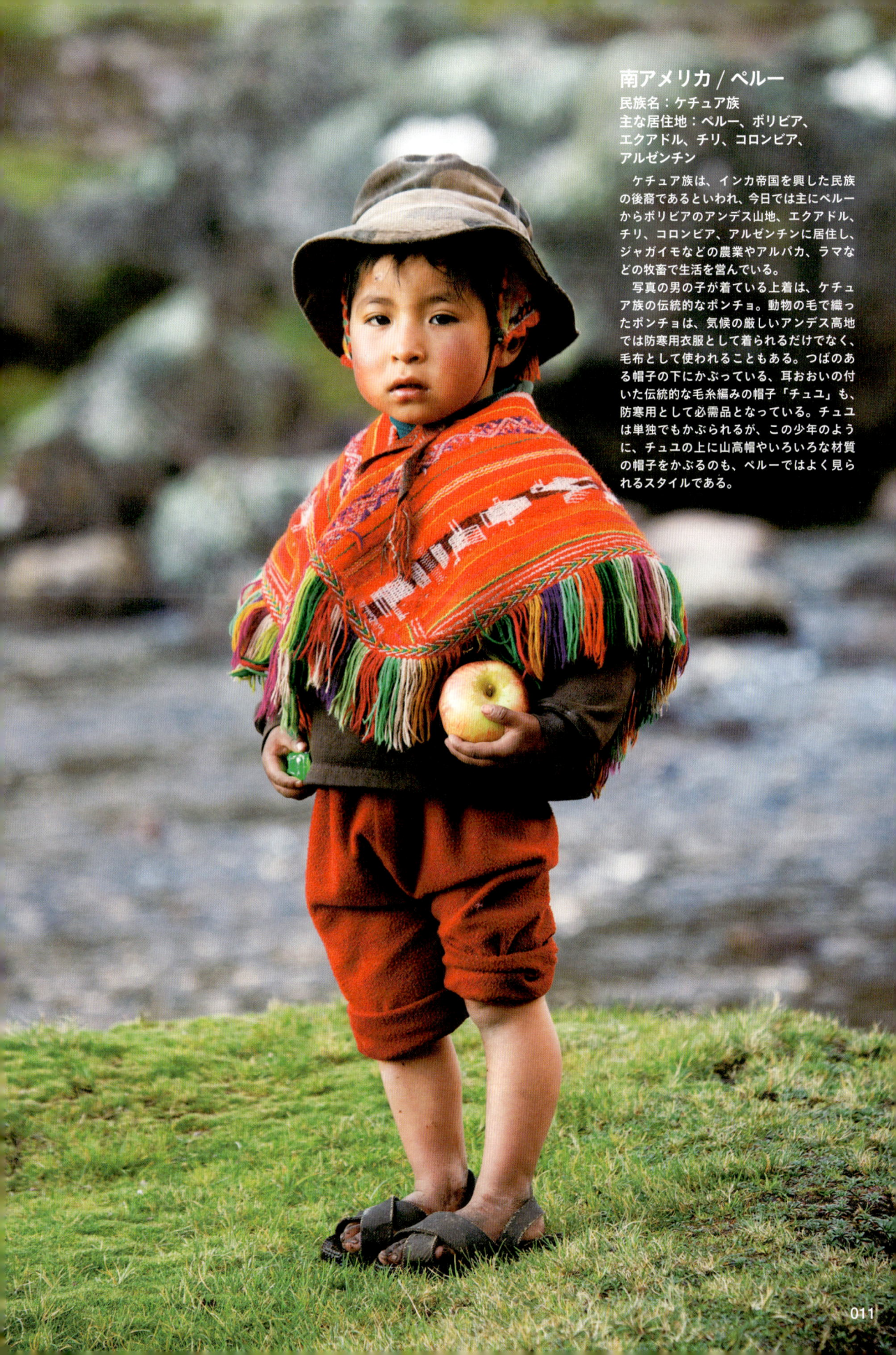

南アメリカ / ペルー

民族名：ケチュア族
主な居住地：ペルー、ボリビア、エクアドル、チリ、コロンビア、アルゼンチン

　ケチュア族は、インカ帝国を興した民族の後裔であるといわれ、今日では主にペルーからボリビアのアンデス山地、エクアドル、チリ、コロンビア、アルゼンチンに居住し、ジャガイモなどの農業やアルパカ、ラマなどの牧畜で生活を営んでいる。
　写真の男の子が着ている上着は、ケチュア族の伝統的なポンチョ。動物の毛で織ったポンチョは、気候の厳しいアンデス高地では防寒用衣服として着られるだけでなく、毛布として使われることもある。つばのある帽子の下にかぶっている、耳おおいの付いた伝統的な毛糸編みの帽子「チュユ」も、防寒用として必需品となっている。チュユは単独でもかぶられるが、この少年のように、チュユの上に山高帽やいろいろな材質の帽子をかぶるのも、ペルーではよく見られるスタイルである。

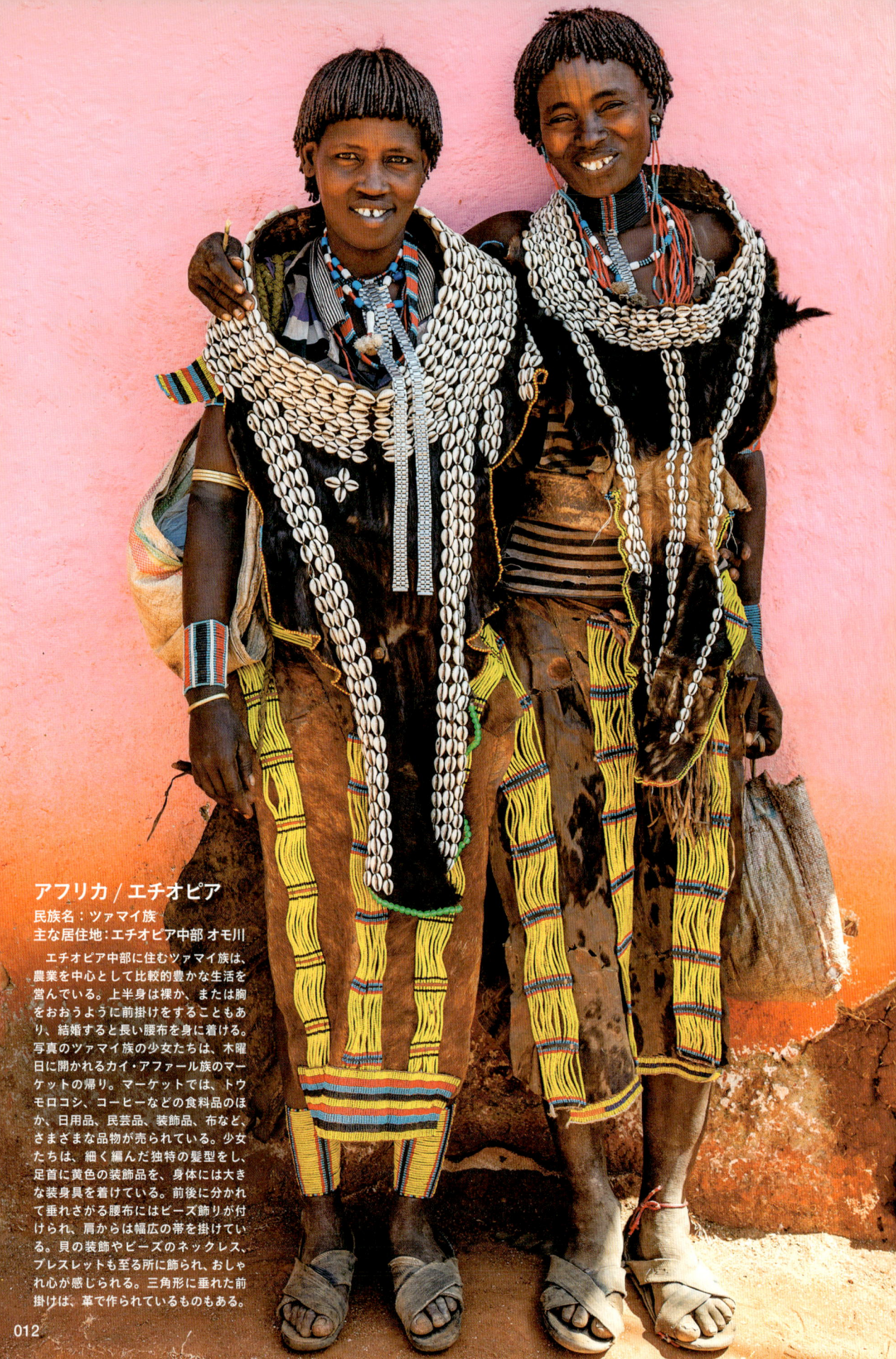

アフリカ／エチオピア

民族名：ツァマイ族
主な居住地：エチオピア中部 オモ川

エチオピア中部に住むツァマイ族は、農業を中心として比較的豊かな生活を営んでいる。上半身は裸か、または胸をおおうように前掛けをすることもあり、結婚すると長い腰布を身に着ける。写真のツァマイ族の少女たちは、木曜日に開かれるカイ・アファール族のマーケットの帰り。マーケットでは、トウモロコシ、コーヒーなどの食料品のほか、日用品、民芸品、装飾品、布など、さまざまな品物が売られている。少女たちは、細く編んだ独特の髪型をし、足首に黄色の装飾品を、身体には大きな装身具を着けている。前後に分かれて垂れさがる腰布にはビーズ飾りが付けられ、肩からは幅広の帯を掛けている。貝の装飾やビーズのネックレス、ブレスレットも至る所に飾られ、おしゃれ心が感じられる。三角形に垂れた前掛けは、革で作られているものもある。

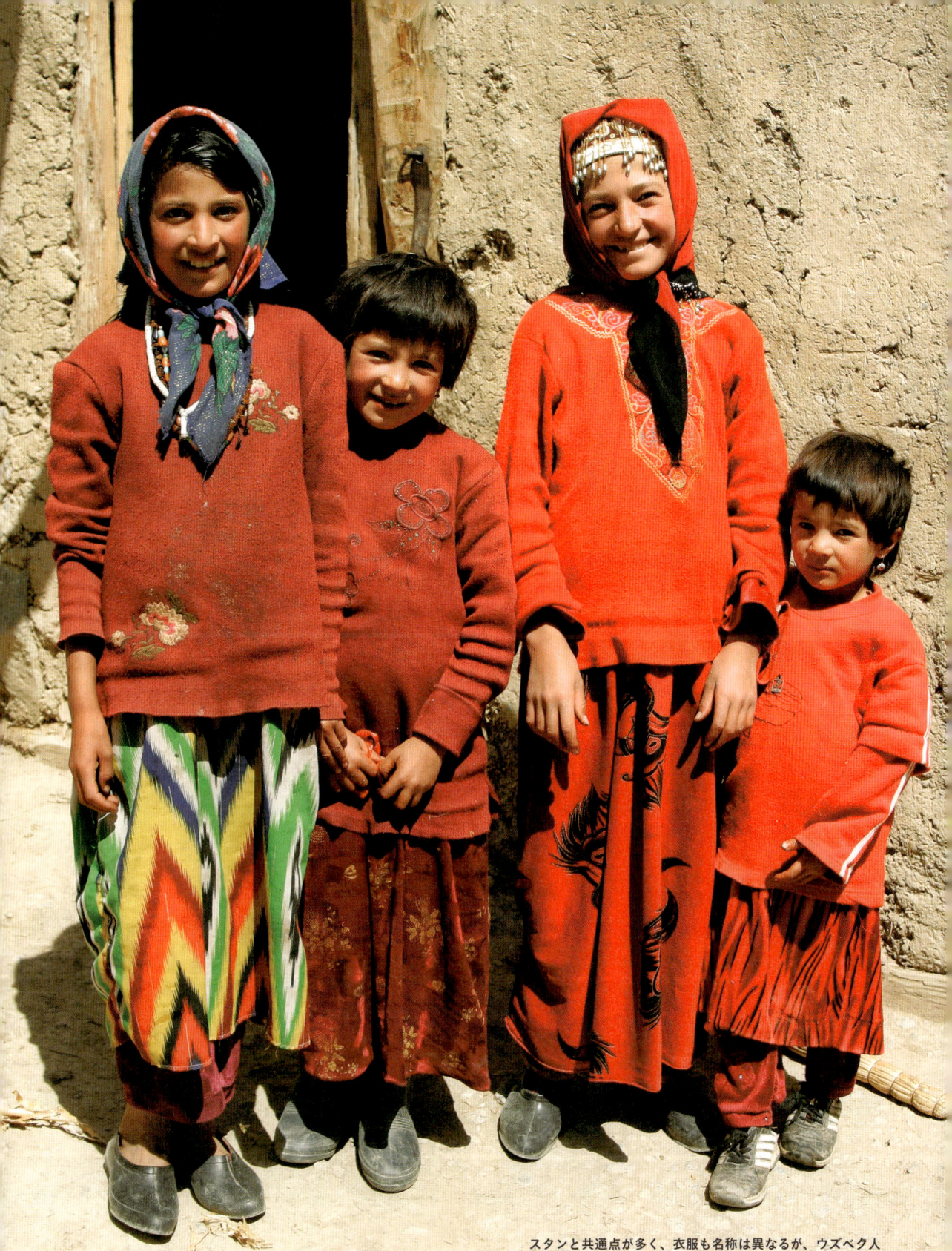

中央アジア / タジキスタン
地域名：マルグゾール

　国土の90％を山岳地帯が占めるタジキスタンは、6,000〜7,000mの山々が連なる「世界の屋根」パミール高原を有し、大自然に恵まれた国である。教僧院と石窟の遺跡、住居跡や城砦跡などもあり、古くから栄えてきた。中央アジアの定住農耕民の文化を基盤に持ち、生活様式などは隣国のウズベキスタンと共通点が多く、衣服も名称は異なるが、ウズベク人の衣服とほとんど変わらない。この少女たちは、伝統的な衣服であるチュニック型の「クルタ」を着用し、脚衣には「ロジム」をはいている。左端の少女はスカーフを巻いているが、右から2番目の少女は頭に縁無帽「チュベティカ」をかぶって額飾りを付け、その上からスカーフを掛けて結んでいる。左の3人が足元にはいているのは、「ガロシ」とよばれる短靴。かつては革製であったが、現在日常的にはゴム製のガロシがはかれている。

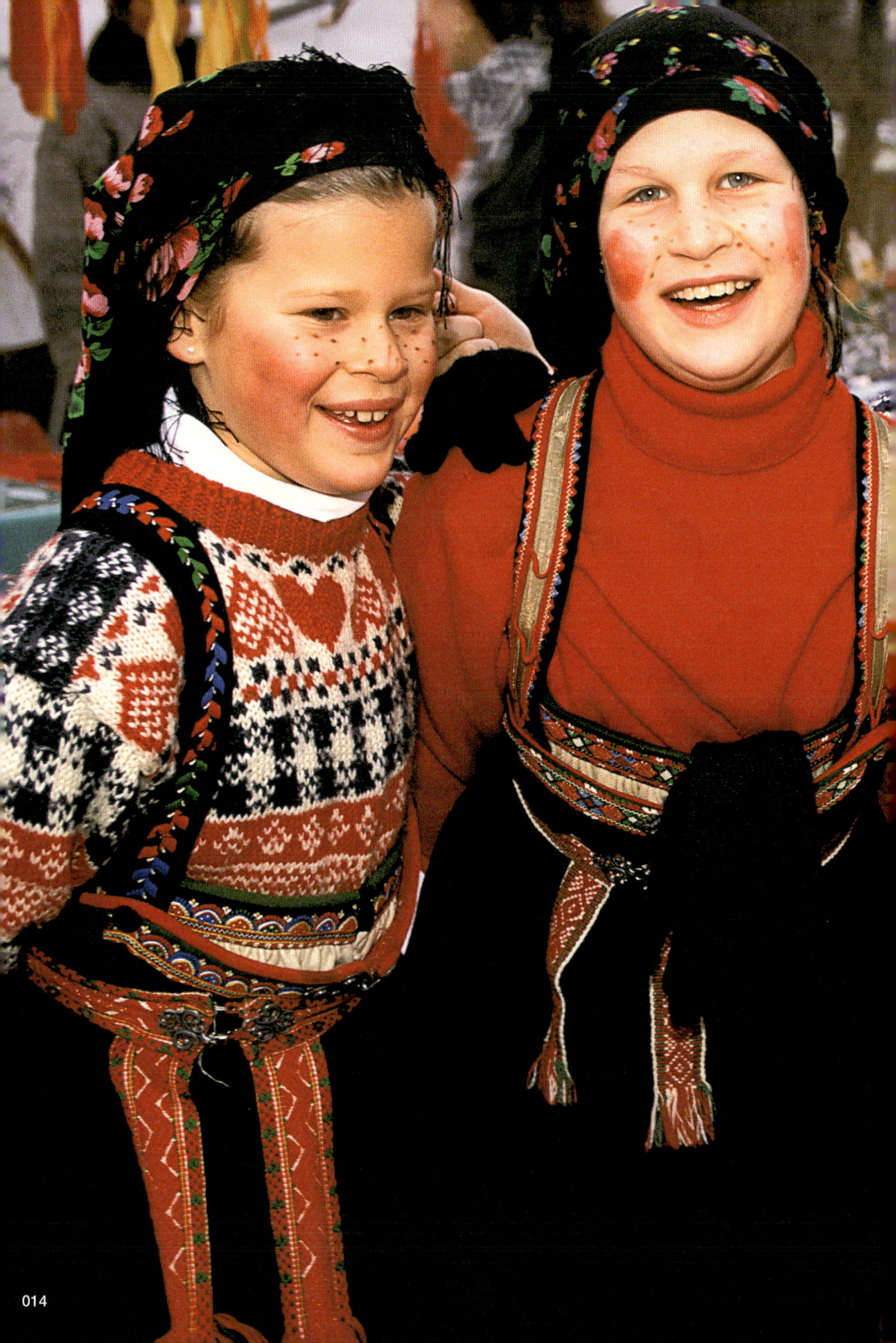

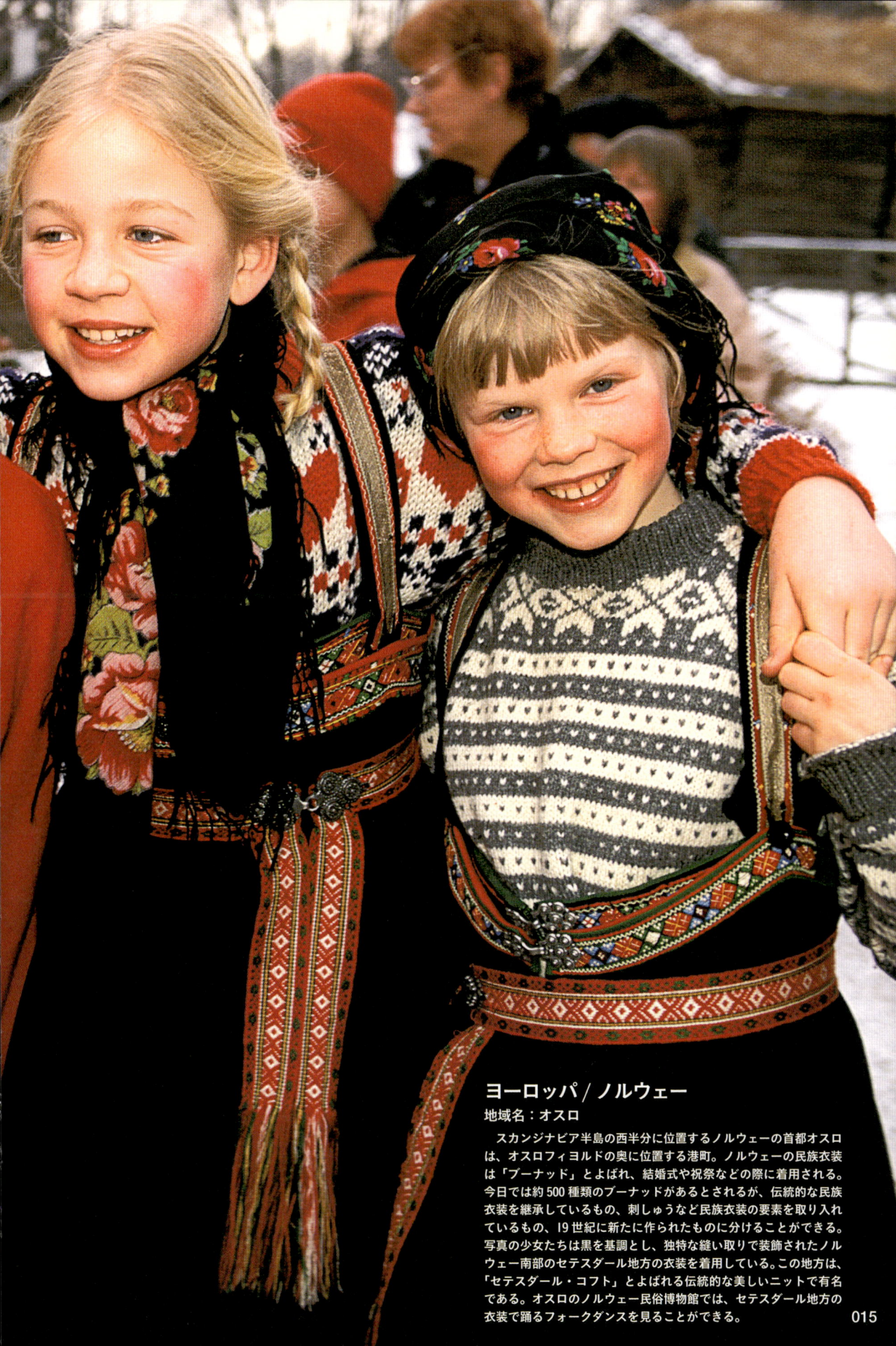

ヨーロッパ / ノルウェー

地域名：オスロ

　スカンジナビア半島の西半分に位置するノルウェーの首都オスロは、オスロフィヨルドの奥に位置する港町。ノルウェーの民族衣装は「ブーナッド」とよばれ、結婚式や祝祭などの際に着用される。今日では約500種類のブーナッドがあるとされるが、伝統的な民族衣装を継承しているもの、刺しゅうなど民族衣装の要素を取り入れているもの、19世紀に新たに作られたものに分けることができる。写真の少女たちは黒を基調とし、独特な縫い取りで装飾されたノルウェー南部のセテスダール地方の衣装を着用している。この地方は、「セテスダール・コフト」とよばれる伝統的な美しいニットで有名である。オスロのノルウェー民俗博物館では、セテスダール地方の衣装で踊るフォークダンスを見ることができる。

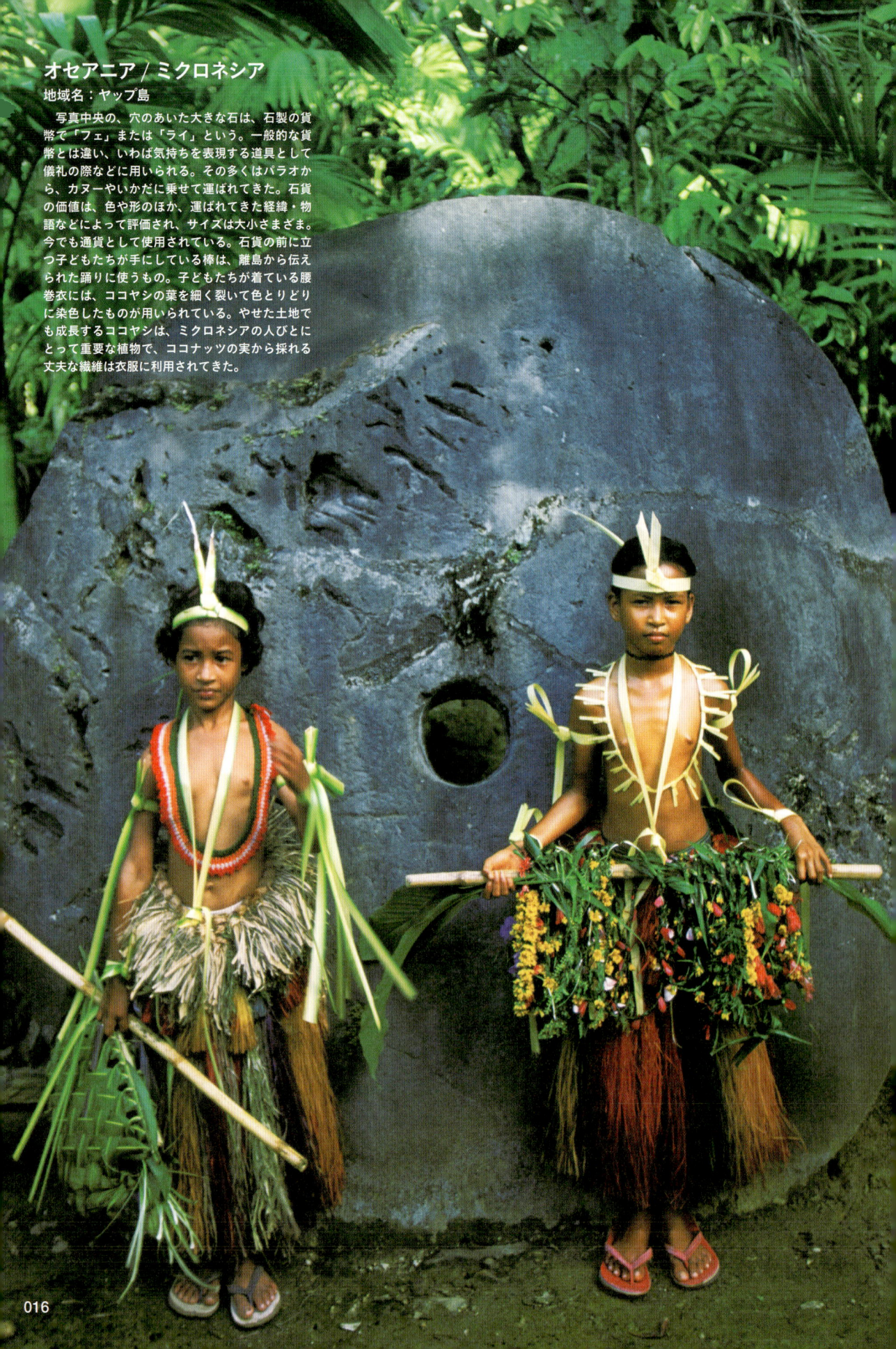

オセアニア／ミクロネシア
地域名：ヤップ島

　写真中央の、穴のあいた大きな石は、石製の貨幣で「フェ」または「ライ」という。一般的な貨幣とは違い、いわば気持ちを表現する道具として儀礼の際などに用いられる。その多くはパラオから、カヌーやいかだに乗せて運ばれてきた。石貨の価値は、色や形のほか、運ばれてきた経緯・物語などによって評価され、サイズは大小さまざま。今でも通貨として使用されている。石貨の前に立つ子どもたちが手にしている棒は、離島から伝えられた踊りに使うもの。子どもたちが着ている腰巻衣には、ココヤシの葉を細く裂いて色とりどりに染色したものが用いられている。やせた土地でも成長するココヤシは、ミクロネシアの人びとにとって重要な植物で、ココナッツの実から採れる丈夫な繊維は衣服に利用されてきた。

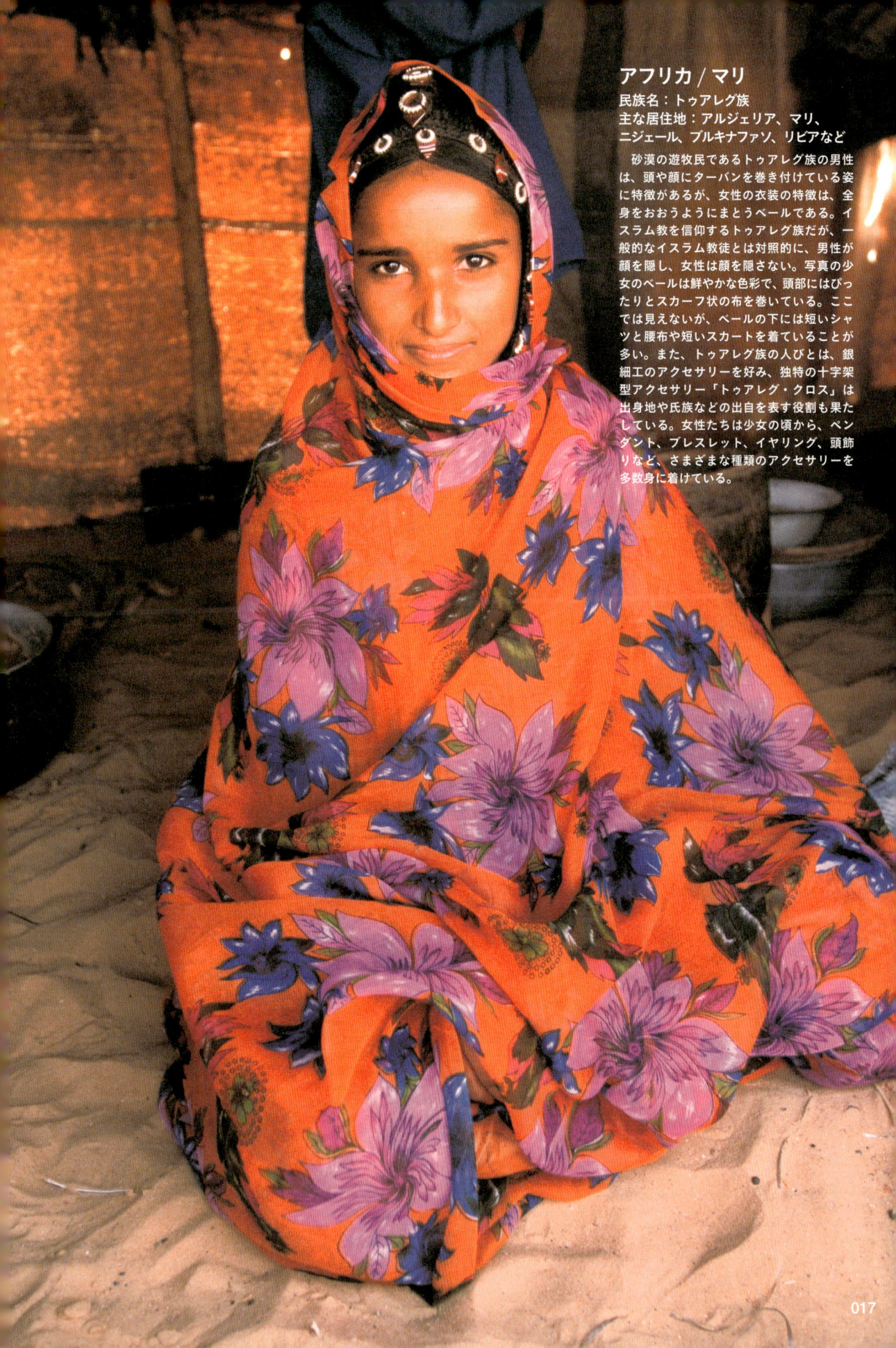

アフリカ／マリ

民族名：トゥアレグ族
主な居住地：アルジェリア、マリ、ニジェール、ブルキナファソ、リビアなど

砂漠の遊牧民であるトゥアレグ族の男性は、頭や顔にターバンを巻き付けている姿に特徴があるが、女性の衣装の特徴は、全身をおおうようにまとうベールである。イスラム教を信仰するトゥアレグ族だが、一般的なイスラム教徒とは対照的に、男性が顔を隠し、女性は顔を隠さない。写真の少女のベールは鮮やかな色彩で、頭部にはぴったりとスカーフ状の布を巻いている。ここでは見えないが、ベールの下には短いシャツと腰布や短いスカートを着ていることが多い。また、トゥアレグ族の人びとは、銀細工のアクセサリーを好み、独特の十字架型アクセサリー「トゥアレグ・クロス」は出身地や氏族などの出自を表す役割も果たしている。女性たちは少女の頃から、ペンダント、ブレスレット、イヤリング、頭飾りなど、さまざまな種類のアクセサリーを多数身に着けている。

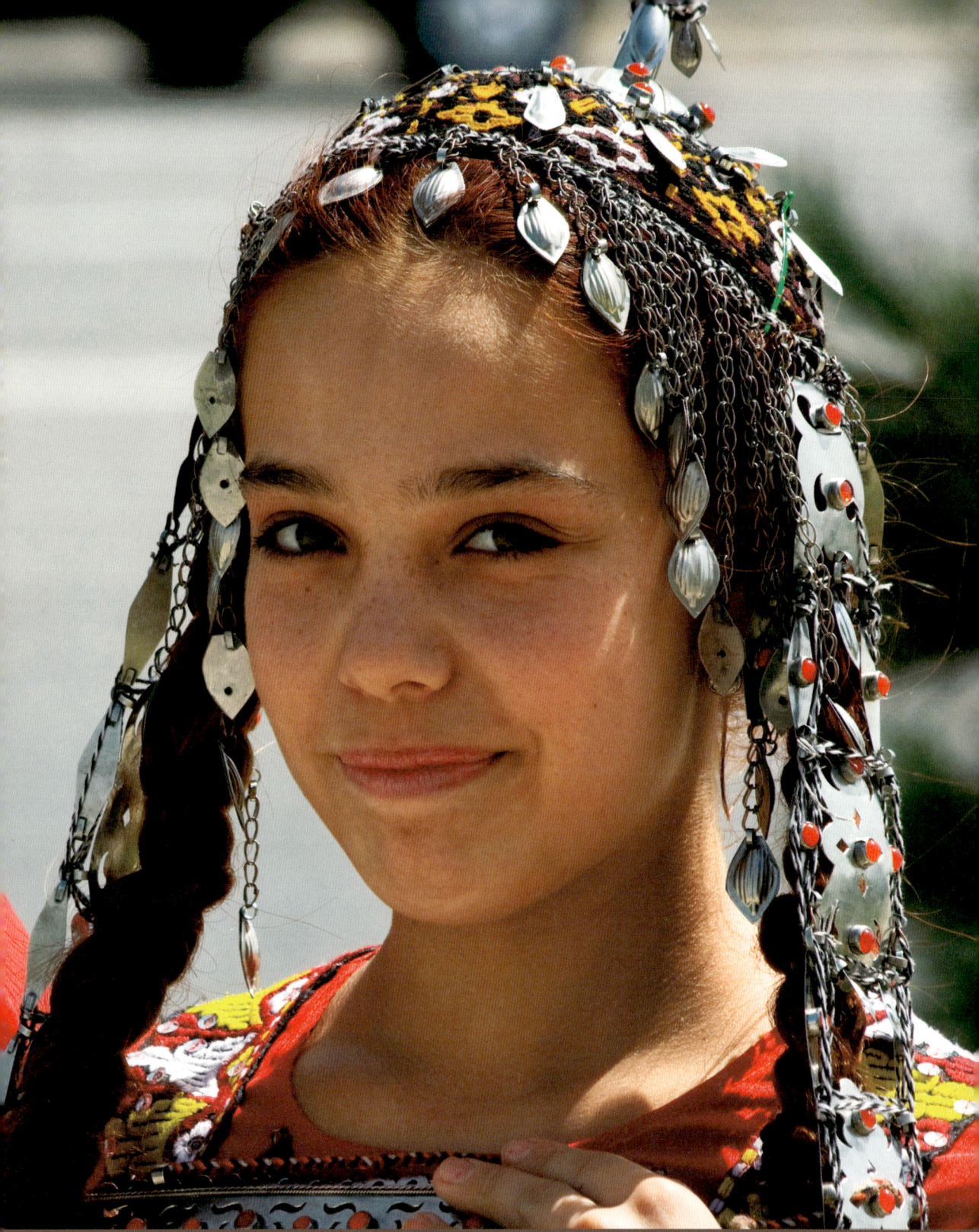

中央アジア / トルクメニスタン
地域名：マル

　国土の大部分が砂漠におおわれたトルクメニスタンでは、人びとは遊牧生活をし、綿や絹、羊毛などを織っていた。20世紀に入ってからは定住化が進み、伝統的な生活は失われつつある。

　写真の少女は、伝統芸能を見に行く途中だという。彼女が着ている長袖の筒型衣「クイネク」は、身幅が広く、着丈は長くゆったりとしているのが特徴的である。襟もとには黄色や赤色の幾何学模様の刺しゅうが施されている。かつては部族により刺しゅうに特徴があったが、今ではほとんど見られない。頭には小さな帽子に「グッパ」という飾りを乗せ、頭頂に鳥の羽根を挿している。また、お下げ髪には独特なデザインの大ぶりな銀製の髪飾りを付けている。古くから中央アジアでは髪は大切なものとみなされ、髪飾りはお守りとしての意味もあった。

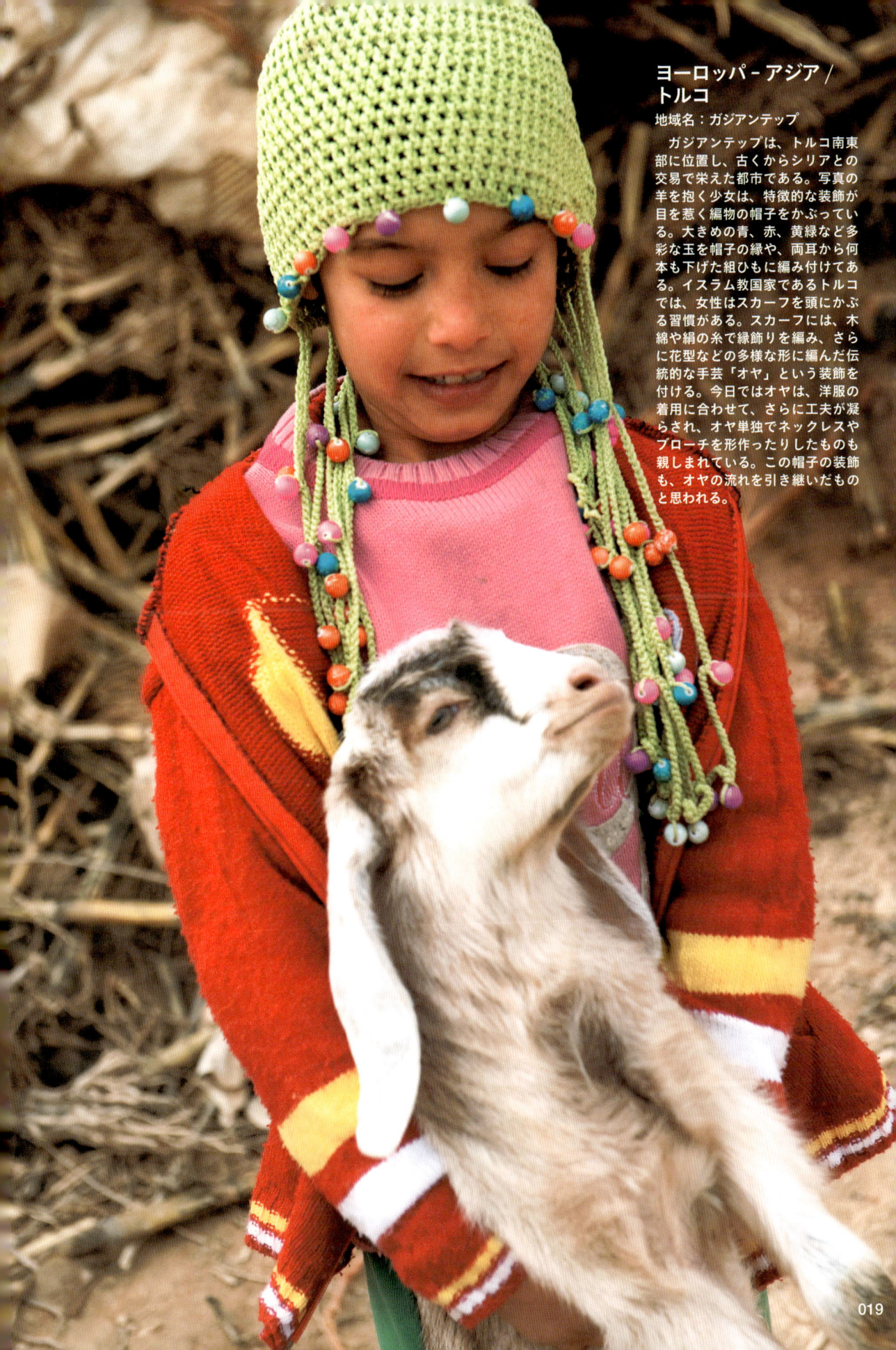

ヨーロッパ−アジア／トルコ

地域名：ガジアンテップ

　ガジアンテップは、トルコ南東部に位置し、古くからシリアとの交易で栄えた都市である。写真の羊を抱く少女は、特徴的な装飾が目を惹く編物の帽子をかぶっている。大きめの青、赤、黄緑など多彩な玉を帽子の縁や、両耳から何本も下げた組ひもに編み付けてある。イスラム教国家であるトルコでは、女性はスカーフを頭にかぶる習慣がある。スカーフには、木綿や絹の糸で縁飾りを編み、さらに花型などの多様な形に編んだ伝統的な手芸「オヤ」という装飾を付ける。今日ではオヤは、洋服の着用に合わせて、さらに工夫が凝らされ、オヤ単独でネックレスやブローチを形作ったりしたものも親しまれている。この帽子の装飾も、オヤの流れを引き継いだものと思われる。

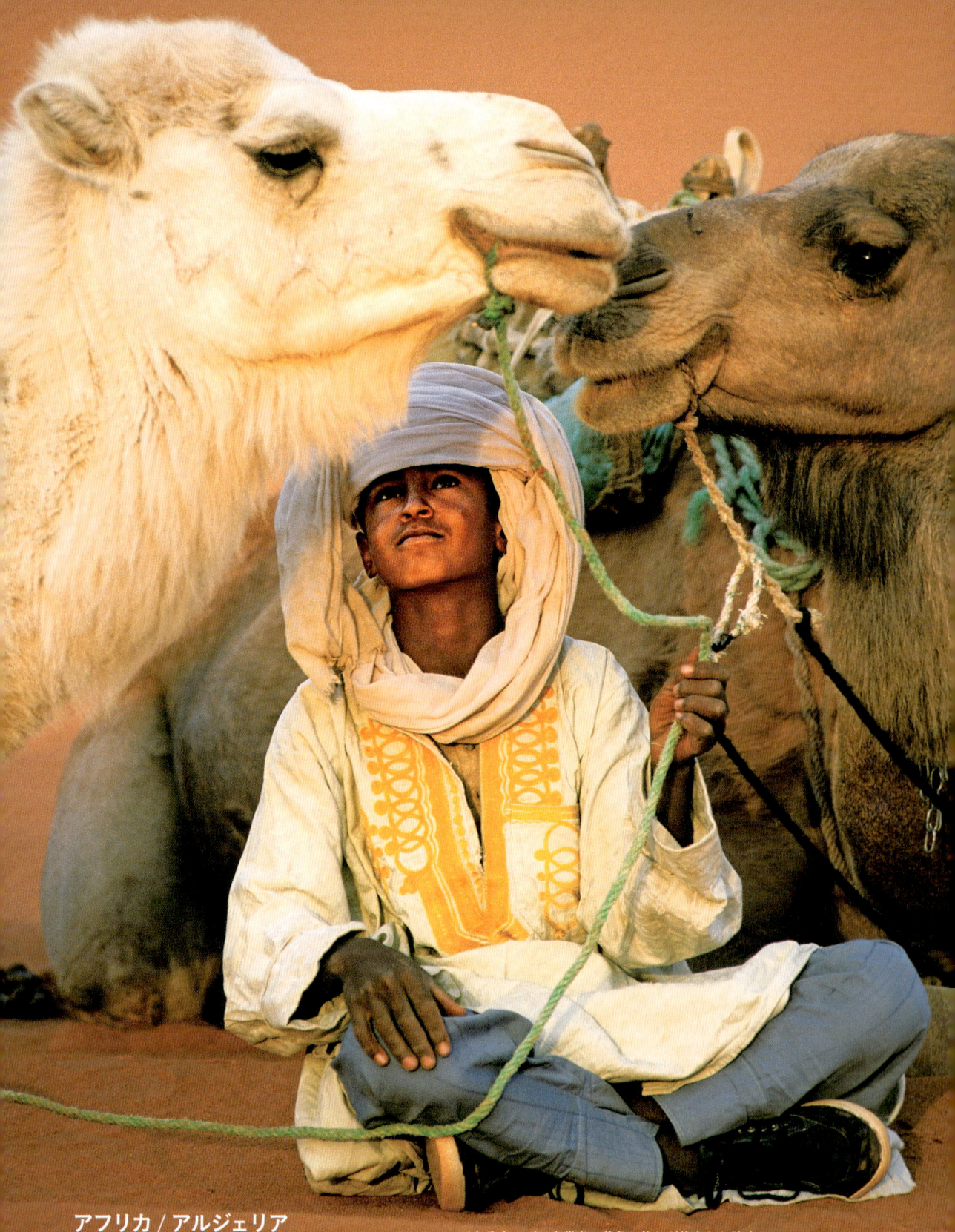

アフリカ / アルジェリア
民族名：トゥアレグ族
主な居住地：アルジェリア、マリ、ニジェール、ブルキナファソ、リビアなど

　トゥアレグ族は、ベルベル族の一派で、牛、羊、ヤギなどの家畜の飼育を中心とした遊牧民である。定住化が進みつつある現在でも、ラクダのキャラバンを組んで生活を営んでいる人びともいる。
　2頭のラクダを馴らしている少年は、トゥアレグ族の習慣であるターバンを巻き、黄色の飾りが施された膝丈のシャツ型の上衣に、薄い青色のズボンをはいている。トゥアレグ族の男性は一般的に、全身をおおう衣装を身に着け、乾燥した高温な気候から身体を守っている。ターバンは砂漠の砂から顔面を守る目的などから、目だけを出すようにして顔全体に巻かれていることが多い。ターバンの色は、生成り、黒、藍などが見られ、藍染のターバンと衣装は「青の民」とよばれるトゥアレグ族の特徴でもある。衣装の素材は木綿のほかに、防寒用として羊毛などが使われている。

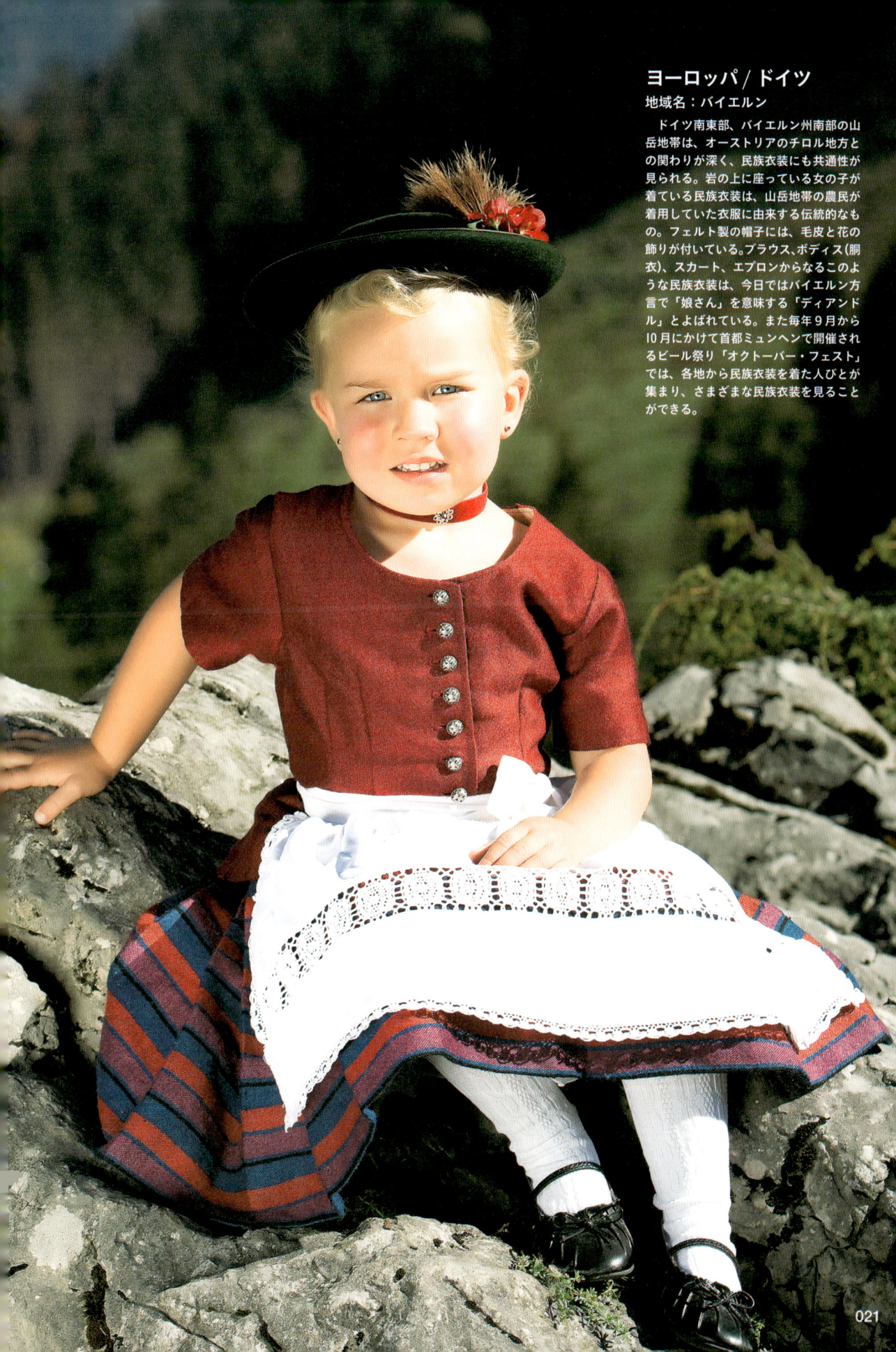

ヨーロッパ／ドイツ
地域名：バイエルン

　ドイツ南東部、バイエルン州南部の山岳地帯は、オーストリアのチロル地方との関わりが深く、民族衣装にも共通性が見られる。岩の上に座っている女の子が着ている民族衣装は、山岳地帯の農民が着用していた衣服に由来する伝統的なもの。フェルト製の帽子には、毛皮と花の飾りが付いている。ブラウス、ボディス（胴衣）、スカート、エプロンからなるこのような民族衣装は、今日ではバイエルン方言で「娘さん」を意味する「ディアンドル」とよばれている。また毎年9月から10月にかけて首都ミュンヘンで開催されるビール祭り「オクトーバー・フェスト」では、各地から民族衣装を着た人びとが集まり、さまざまな民族衣装を見ることができる。

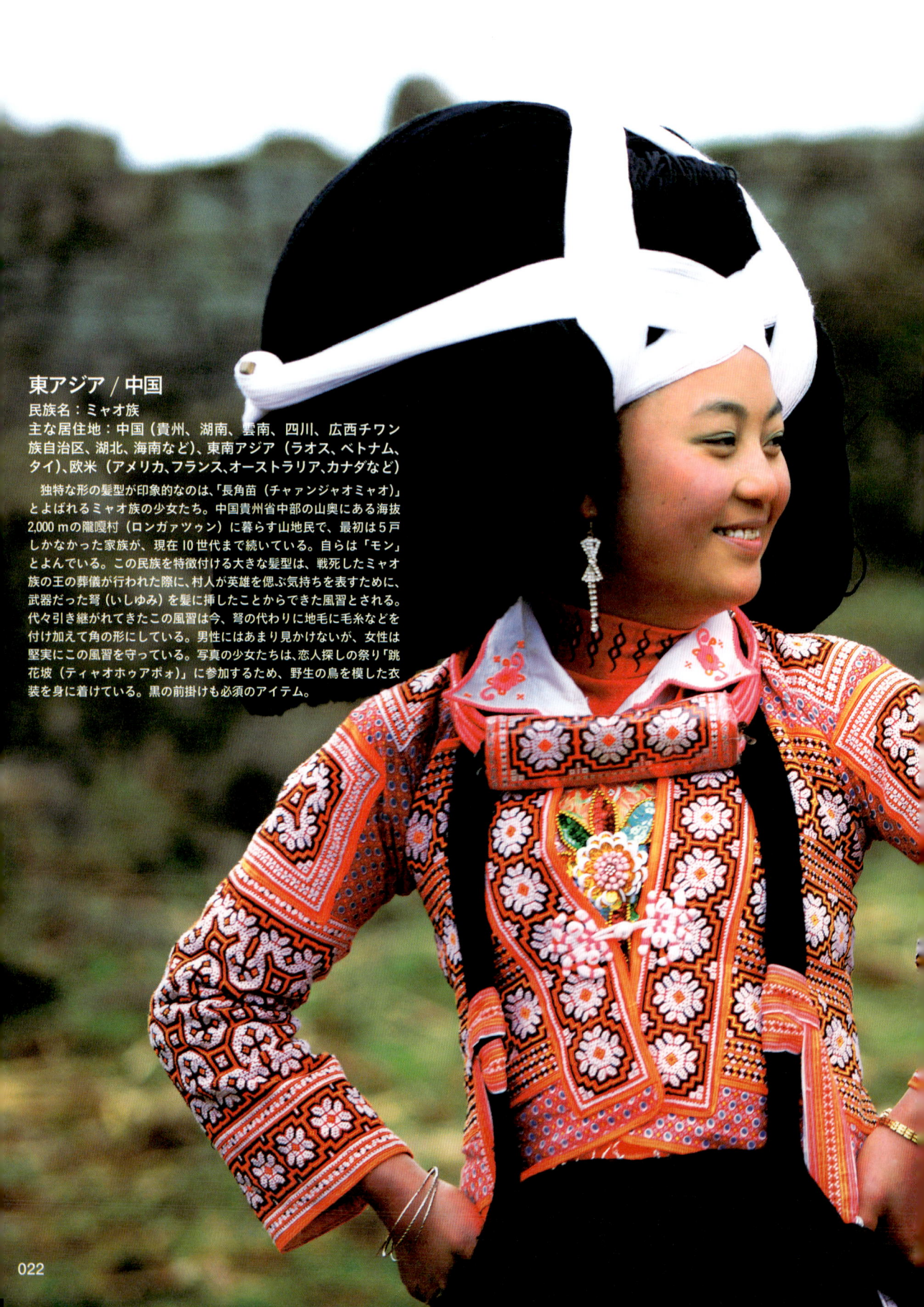

東アジア / 中国

民族名：ミャオ族
主な居住地：中国（貴州、湖南、雲南、四川、広西チワン族自治区、湖北、海南など）、東南アジア（ラオス、ベトナム、タイ）、欧米（アメリカ、フランス、オーストラリア、カナダなど）

独特な形の髪型が印象的なのは、「長角苗（チャァンジャオミャオ）」とよばれるミャオ族の少女たち。中国貴州省中部の山奥にある海抜2,000mの隴嘎村（ロンガァツゥン）に暮らす山地民で、最初は5戸しかなかった家族が、現在10世代まで続いている。自らは「モン」とよんでいる。この民族を特徴付ける大きな髪型は、戦死したミャオ族の王の葬儀が行われた際に、村人が英雄を偲ぶ気持ちを表すために、武器だった弩（いしゆみ）を髪に挿したことからできた風習とされる。代々引き継がれてきたこの風習は今、弩の代わりに地毛に毛糸などを付け加えて角の形にしている。男性にはあまり見かけないが、女性は堅実にこの風習を守っている。写真の少女たちは、恋人探しの祭り「跳花坡（ティァオホゥアポォ）」に参加するため、野生の鳥を模した衣装を身に着けている。黒の前掛けも必須のアイテム。

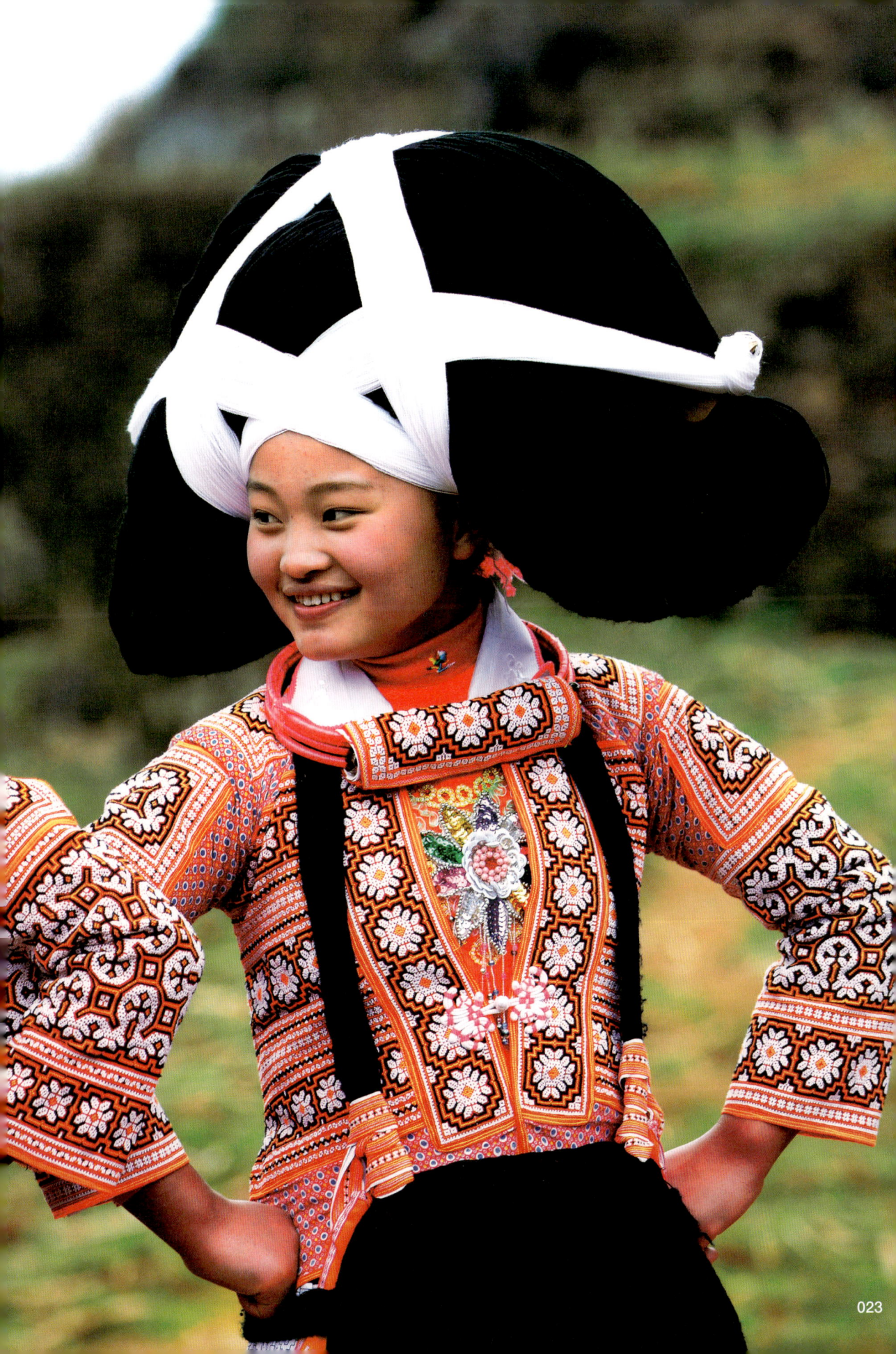

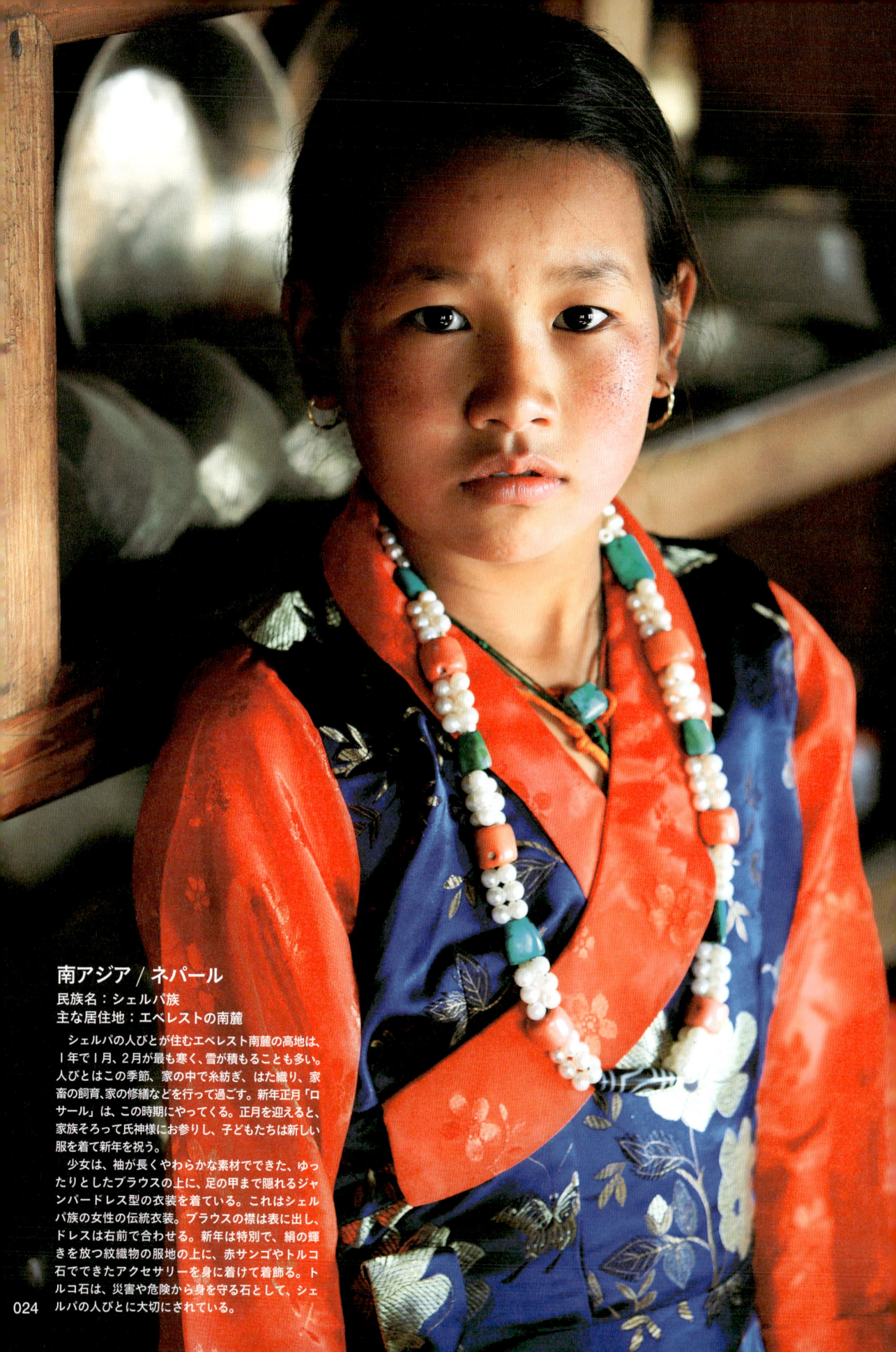

南アジア / ネパール

民族名：シェルパ族
主な居住地：エベレストの南麓

　シェルパの人びとが住むエベレスト南麓の高地は、1年で1月、2月が最も寒く、雪が積もることも多い。人びとはこの季節、家の中で糸紡ぎ、はた織り、家畜の飼育、家の修繕などを行って過ごす。新年正月「ロサール」は、この時期にやってくる。正月を迎えると、家族そろって氏神様にお参りし、子どもたちは新しい服を着て新年を祝う。

　少女は、袖が長くやわらかな素材でできた、ゆったりとしたブラウスの上に、足の甲まで隠れるジャンパードレス型の衣装を着ている。これはシェルパ族の女性の伝統衣装。ブラウスの襟は表に出し、ドレスは右前で合わせる。新年は特別で、絹の輝きを放つ紋織物の服地の上に、赤サンゴやトルコ石でできたアクセサリーを身に着けて着飾る。トルコ石は、災害や危険から身を守る石として、シェルパの人びとに大切にされている。

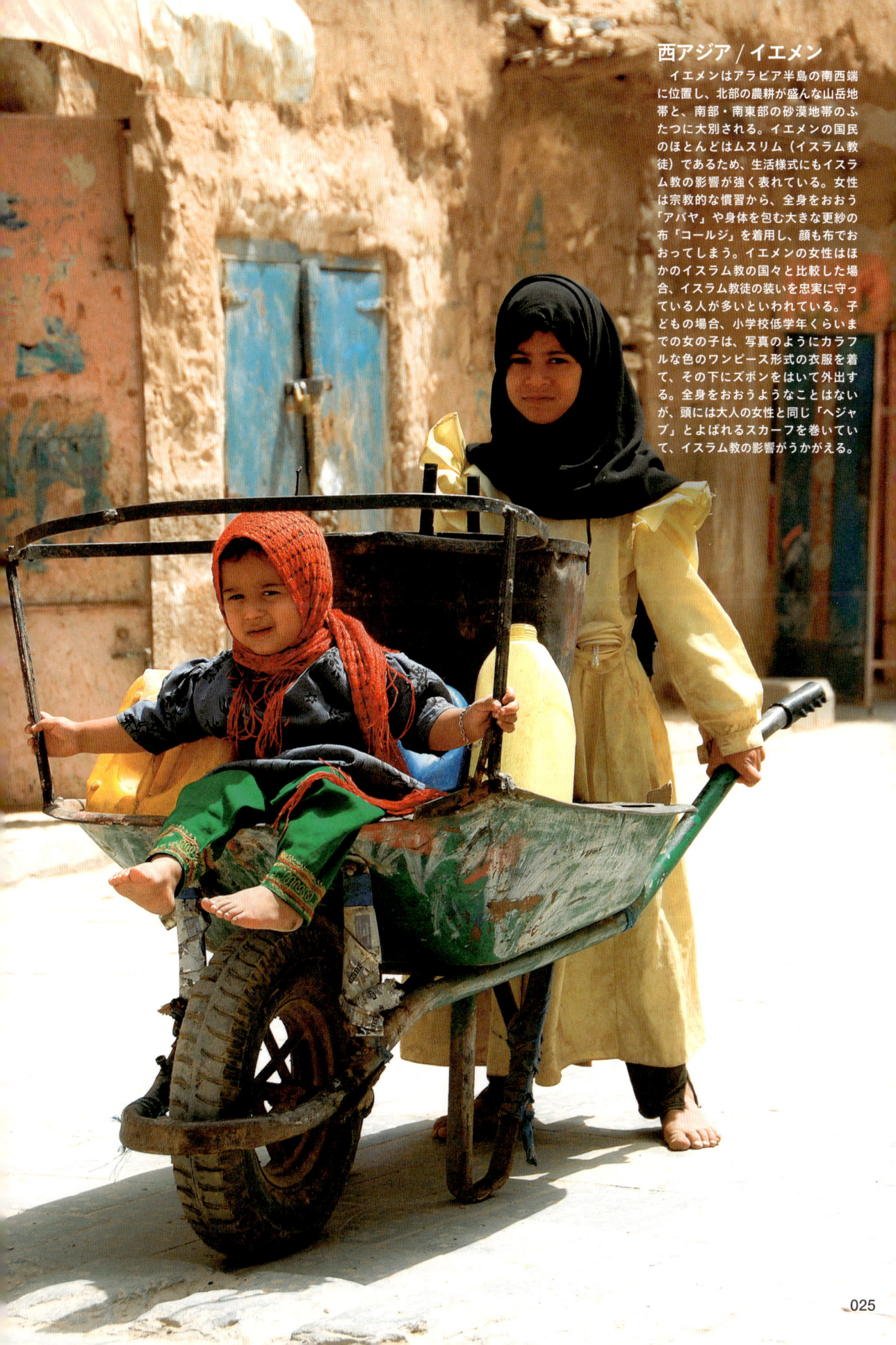

西アジア / イエメン

イエメンはアラビア半島の南西端に位置し、北部の農耕が盛んな山岳地帯と、南部・南東部の砂漠地帯のふたつに大別される。イエメンの国民のほとんどはムスリム（イスラム教徒）であるため、生活様式にもイスラム教の影響が強く表れている。女性は宗教的な慣習から、全身をおおう「アバヤ」や身体を包む大きな更紗の布「コールジ」を着用し、顔も布でおおってしまう。イエメンの女性はほかのイスラム教の国々と比較した場合、イスラム教徒の装いを忠実に守っている人が多いといわれている。子どもの場合、小学校低学年くらいまでの女の子は、写真のようにカラフルな色のワンピース形式の衣服を着て、その下にズボンをはいて外出する。全身をおおうようなことはないが、頭には大人の女性と同じ「ヘジャブ」とよばれるスカーフを巻いていて、イスラム教の影響がうかがえる。

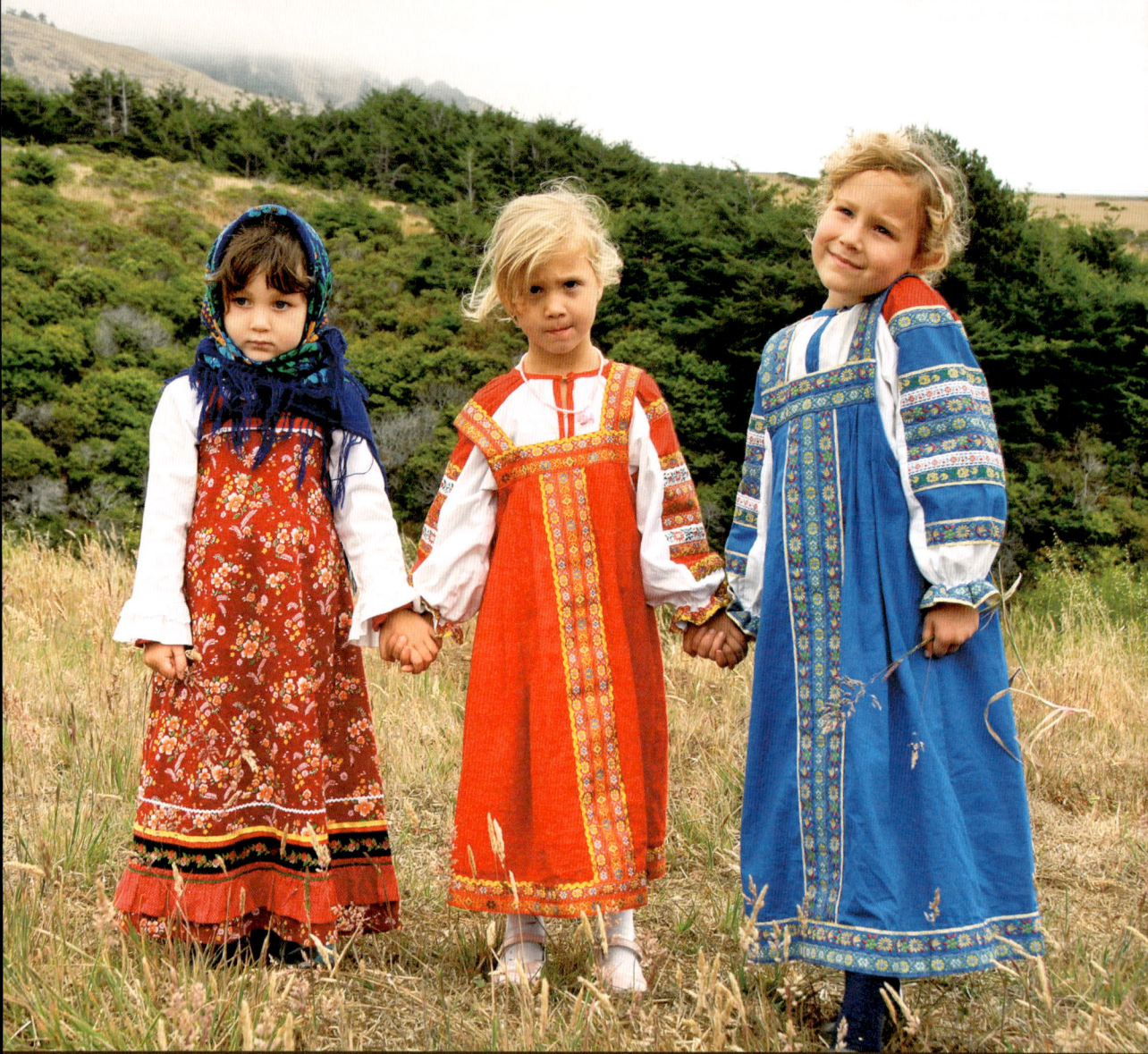

ヨーロッパ - アジア / ロシア
撮影地：フォート・ロス（アメリカ　カリフォルニア州ソノマ郡）

　18世紀末、ロシア帝国はアラスカやアリューシャン列島の開拓を始め、1799年、国策会社である露米会社を設立した。露米会社が1812年に北米大陸の拠点として、アメリカ西海岸に建設した砦が、フォート・ロス（ロス砦）である。現在は、州立記念公園として保存されている。写真の少女たちは、州立記念公園で行われたフォート・ロス建設200周年の祝いに、ロシアの民族衣装を着ている。ロシアの伝統的なブラウス「ルバシカ」の上に、鮮やかな色のジャンパースカート状の「サラファン」を重ねている。サラファンは、ロシアの女性たちの代表的な民族衣装で、15〜16世紀から野良着、晴れ着、未婚・既婚を問わず着用されてきた。

アフリカ / ナミビア
民族名：ヒンバ族
主な居住地：ナミビア北部 カオコランド

　ヒンバ族は牛やヤギの放牧をして生活する民族で、木の枝を円形に立て、牛糞を塗って壁とし、屋根を草葺きにしたドーム型の住居に住む。現在は政府の政策により、野生保護や観光に従事する人びともいる。
　ヒンバ族の女性は、水がほとんどない生活の中で清潔を保つために、赤粘土と牛の脂肪を混ぜたものを身体や髪に塗る。髪型はさまざまであるが、少しずつまとめて肩まで垂らし、先端にヤギの毛を付ける人たちもいる。羊やヤギの革で作った腰巻のみを着用するヒンバ族では、髪型や装身具が未婚・既婚や子どもの人数などを表す印となっている。写真の少女たちの髪型は子どもに見られるもので、中央から分けて編み込み、左右に垂らしている。鉄ビーズをふんだんに使ったネッ

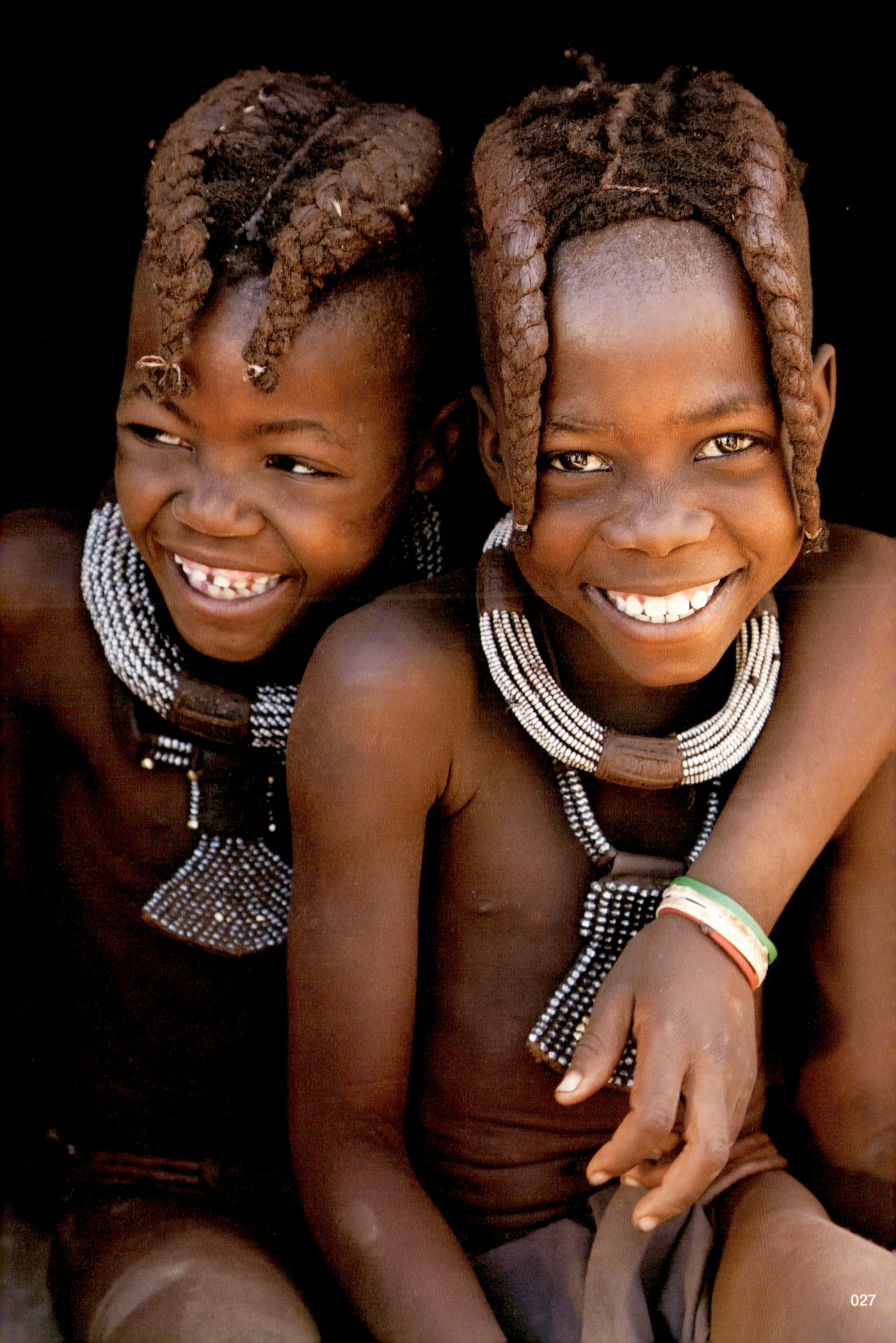

アフリカ / ベナン

　ベナンは西アフリカのギニア湾に面した国で、産業は農業を中心に、トウモロコシ、綿花、コーヒー、油ヤシなどを栽培している。国民はキリスト教徒が多く、人口の約20%を占め、その中の数%が「天上のキリスト教会」の信者である。天上のキリスト教会とは、1920年代以降、ベナン南部やナイジェリア南西部にかけて興ったヨルバ人社会のキリスト教の一派のこと。信者たちは毎週日曜日に、白いドレスを着て教会に出かける。この女性は子どもに幼児洗礼を受けさせるため、教会に行くところ。白い長袖のワンピースに白い帽子をかぶり、布を巻いて前で固定したおんぶひもで子どもをおぶっている。子どもは同じような白い衣服に母親とそろいの白い帽子をかぶっている。

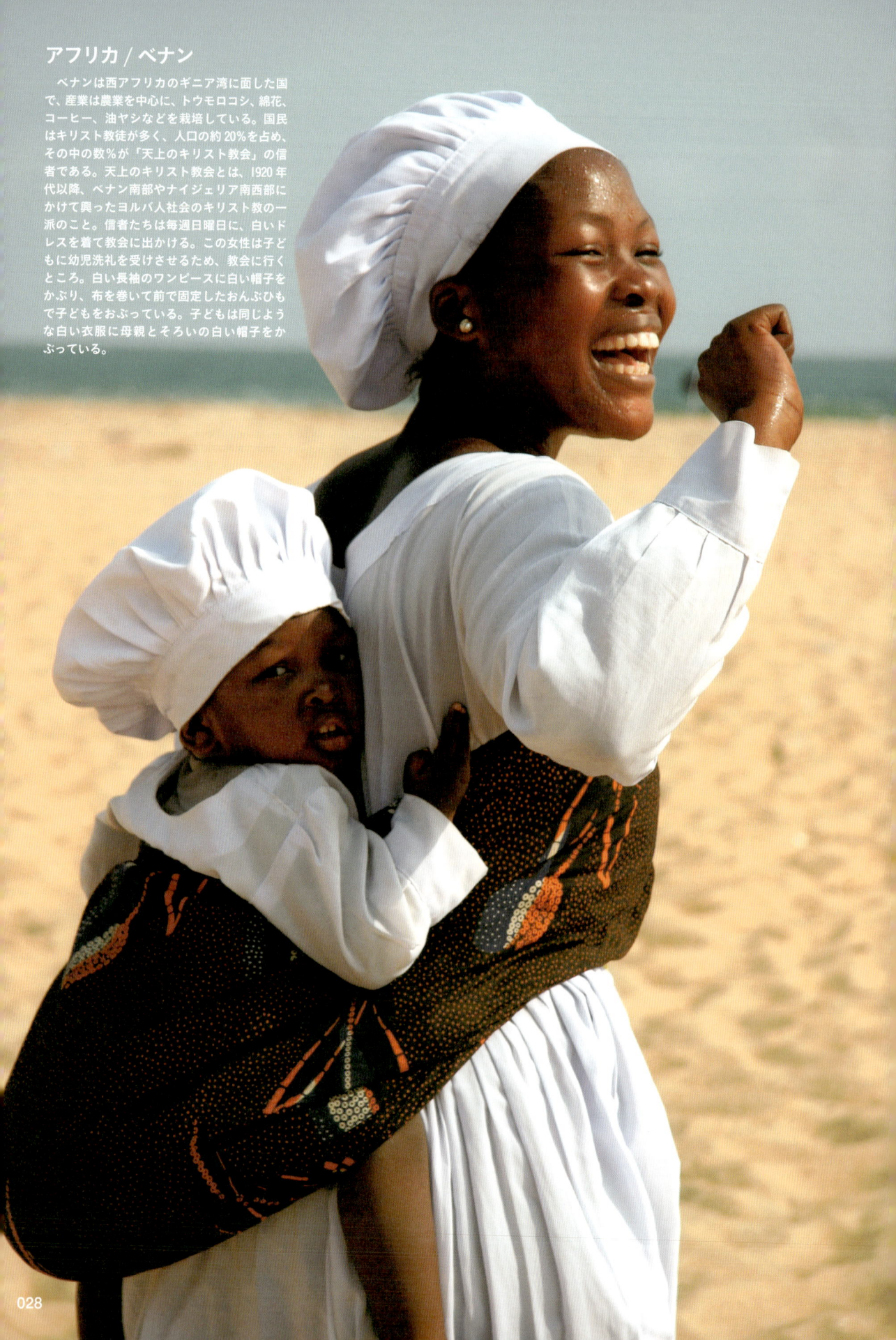

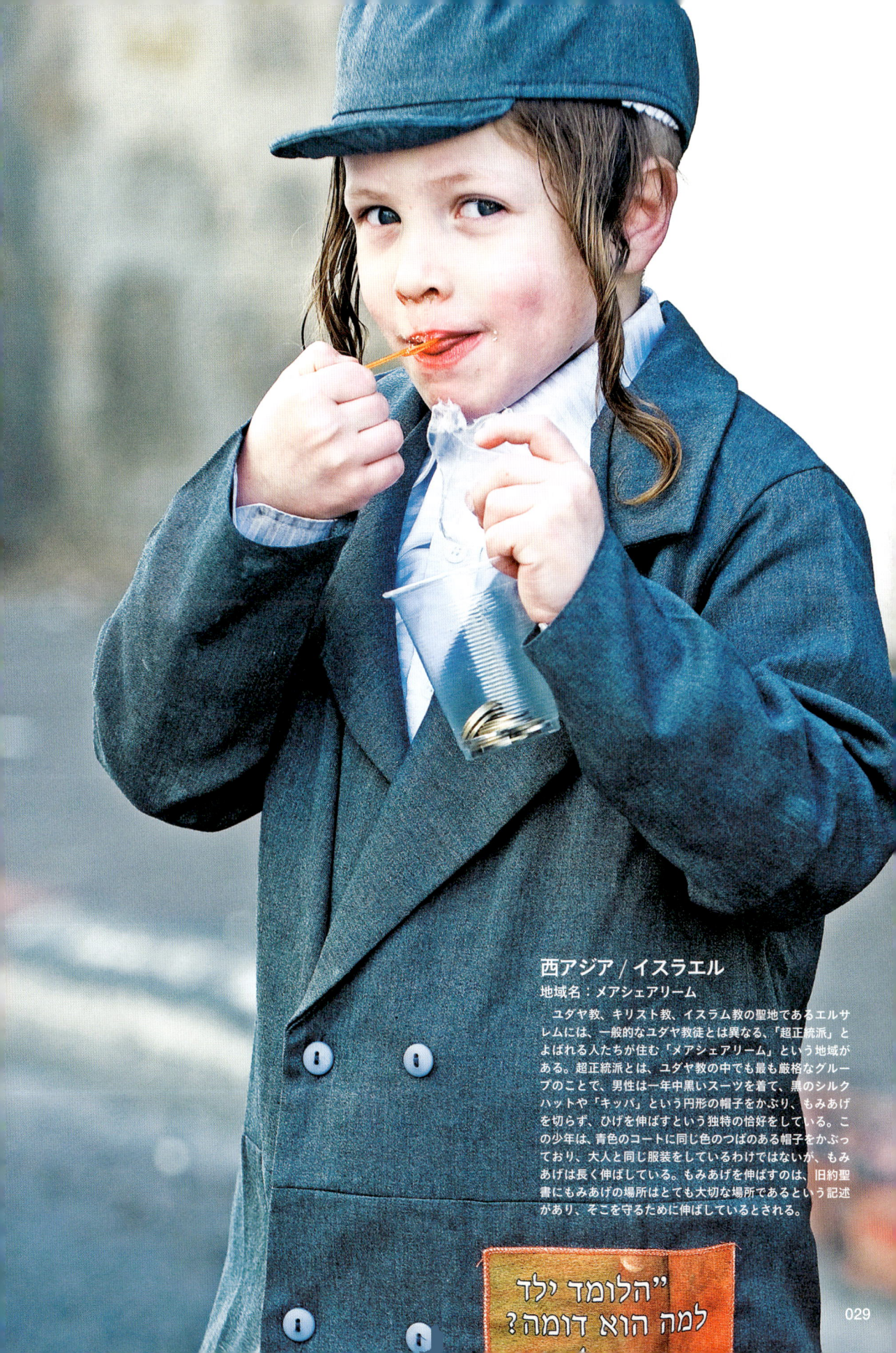

西アジア / イスラエル
地域名：メアシェアリーム

　ユダヤ教、キリスト教、イスラム教の聖地であるエルサレムには、一般的なユダヤ教徒とは異なる、「超正統派」とよばれる人たちが住む「メアシェアリーム」という地域がある。超正統派とは、ユダヤ教の中でも最も厳格なグループのことで、男性は一年中黒いスーツを着て、黒のシルクハットや「キッパ」という円形の帽子をかぶり、もみあげを切らず、ひげを伸ばすという独特の恰好をしている。この少年は、青色のコートに同じ色のつばのある帽子をかぶっており、大人と同じ服装をしているわけではないが、もみあげは長く伸ばしている。もみあげを伸ばすのは、旧約聖書にもみあげの場所はとても大切な場所であるという記述があり、そこを守るために伸ばしているとされる。

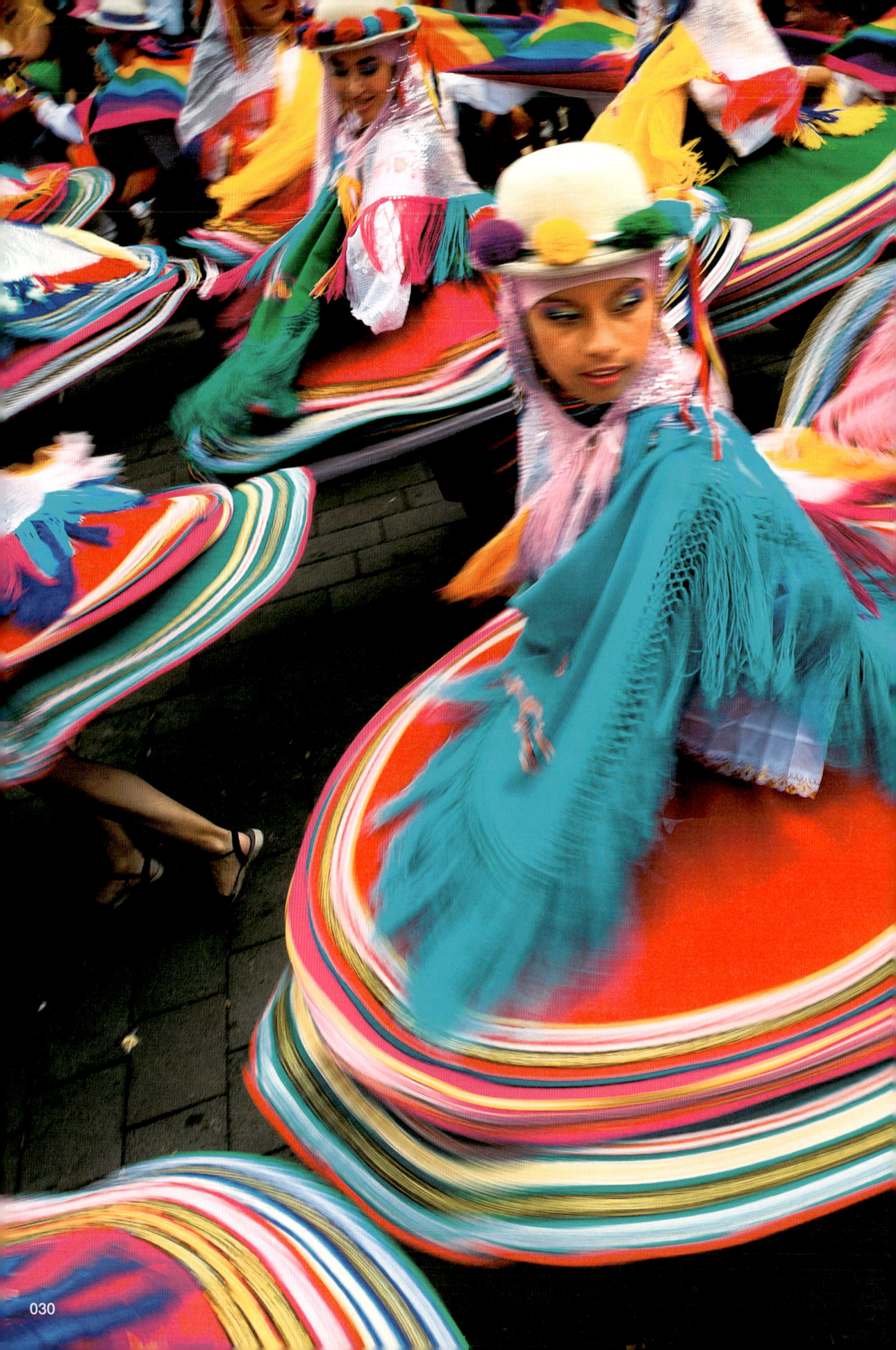

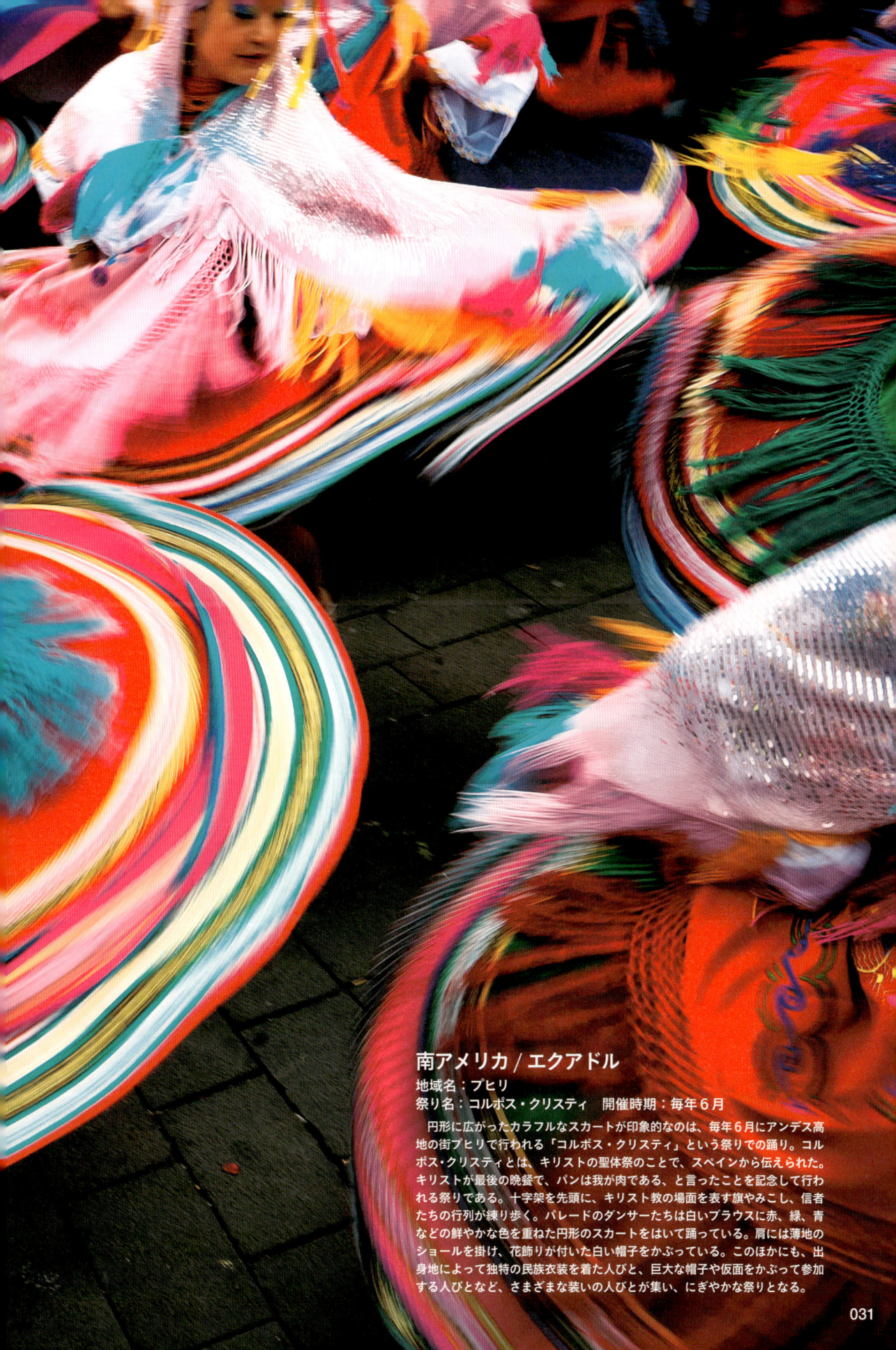

南アメリカ / エクアドル
地域名：プヒリ
祭り名：コルポス・クリスティ　開催時期：毎年6月

円形に広がったカラフルなスカートが印象的なのは、毎年6月にアンデス高地の街プヒリで行われる「コルポス・クリスティ」という祭りでの踊り。コルポス・クリスティとは、キリストの聖体祭のことで、スペインから伝えられた。キリストが最後の晩餐で、パンは我が肉である、と言ったことを記念して行われる祭りである。十字架を先頭に、キリスト教の場面を表す旗やみこし、信者たちの行列が練り歩く。パレードのダンサーたちは白いブラウスに赤、緑、青などの鮮やかな色を重ねた円形のスカートをはいて踊っている。肩には薄地のショールを掛け、花飾りが付いた白い帽子をかぶっている。このほかにも、出身地によって独特の民族衣装を着た人びと、巨大な帽子や仮面をかぶって参加する人びとなど、さまざまな装いの人びとが集い、にぎやかな祭りとなる。

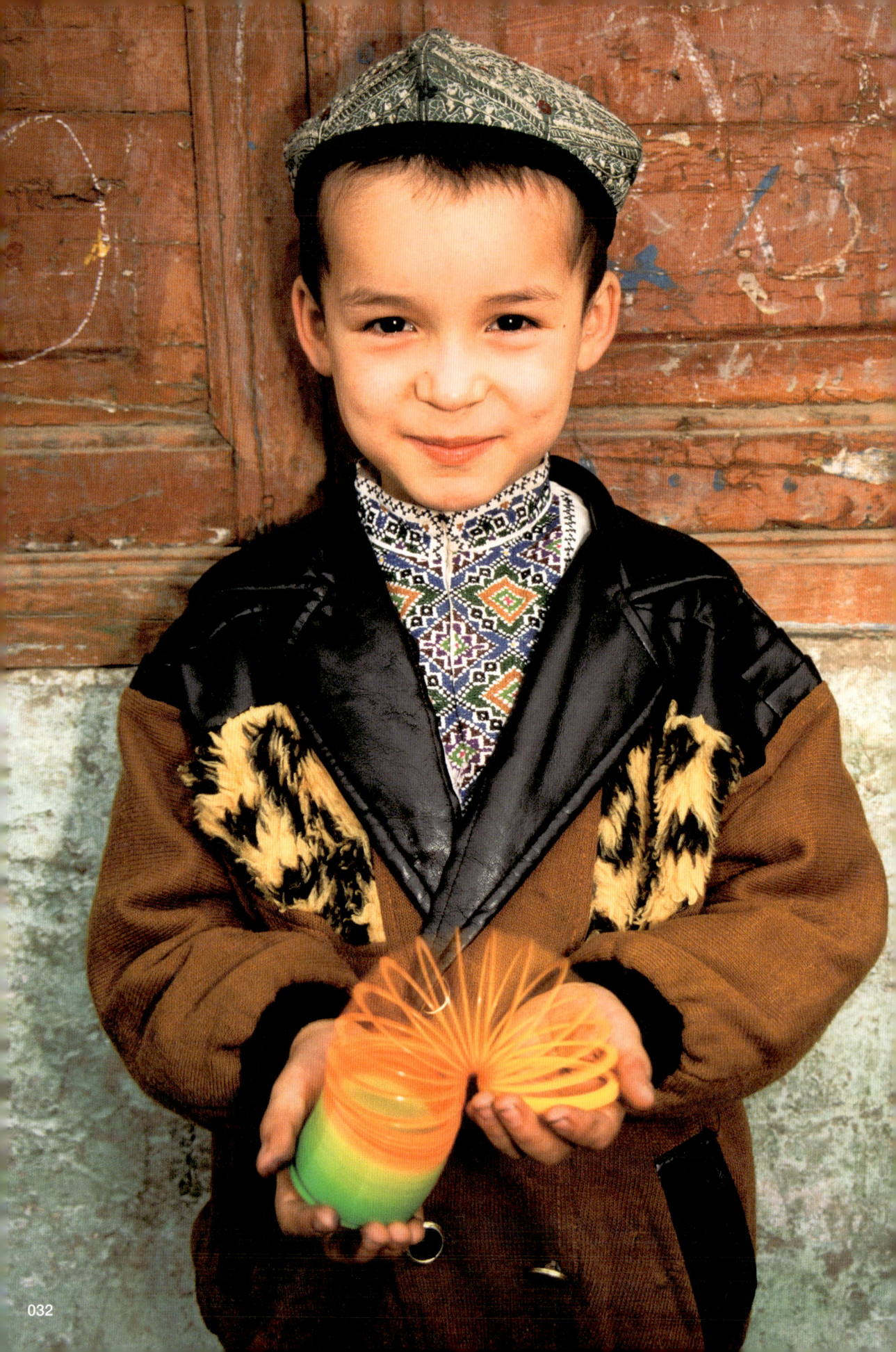

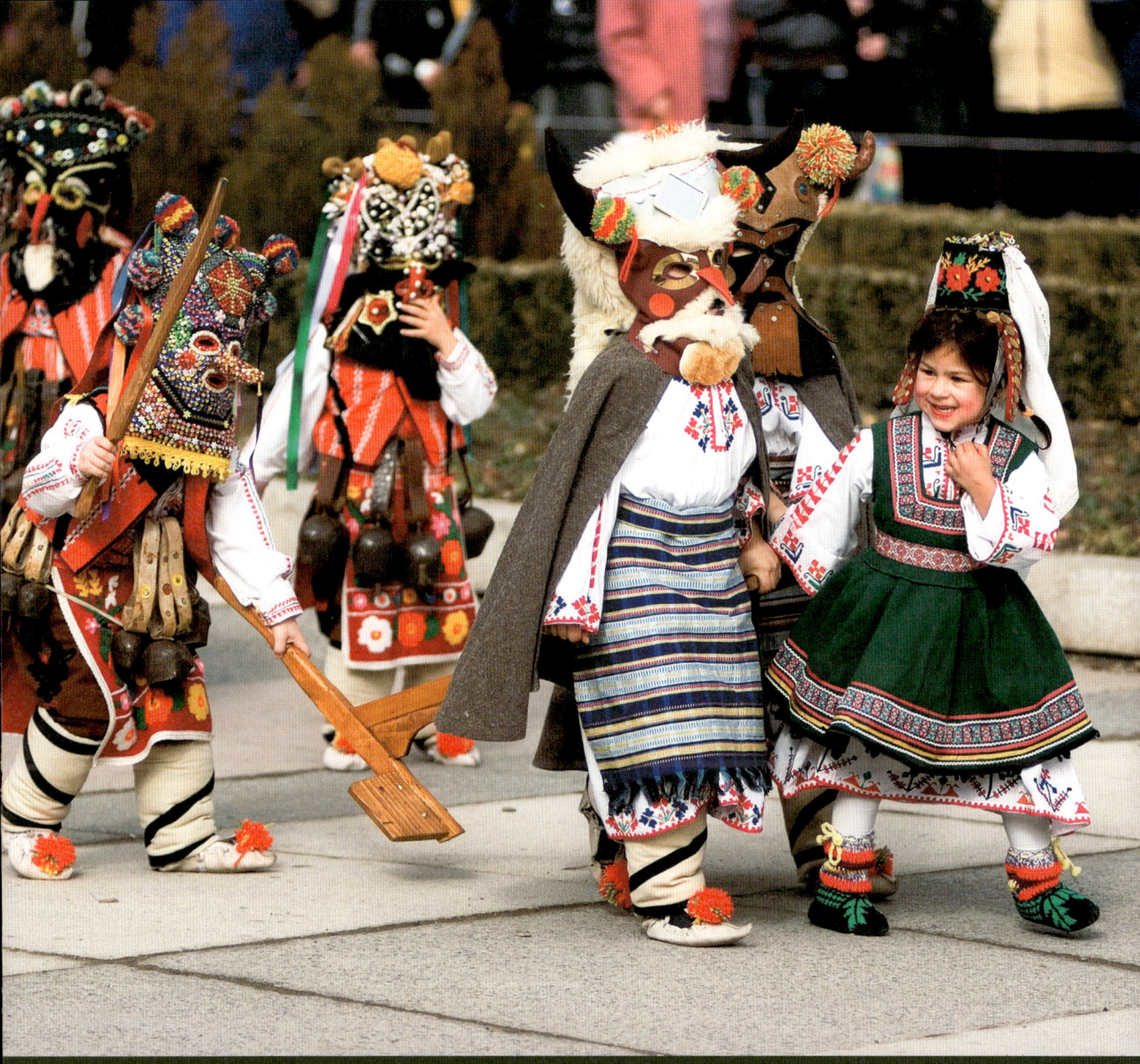

ヨーロッパ／ブルガリア

祭り名：クケリの祭り　開催時期：毎年1月～3月

「クケリの祭り」は、新年から懺悔（ざんげ）節直前の「シュロウブタイド」とよばれる3日間の間の休日に行われる、ブルガリアの伝統的な行事。腰に大きな鈴をぶら下げ、曲がった鼻を持つ恐ろしい仮面をかぶった精「クケリ」が、鈴の音を鳴らしながら家々を回り、悪霊を祓い清め、その年の健康・豊作・繁栄を祈るものである。写真は、ブルガリア南東部のヤンボル州の州都で開かれた祭りの行列の様子である。襟・袖・裾に刺しゅうを施したスモックを着て、その上に「スクマン」という袖なしのチュニック・ドレスを着た少女の後ろを、クケリに扮した少年たちが練り歩く。赤・青糸で刺しゅうを施したシャツにズボンをはいた少年たちは、ウールのゲートル「ナヴォイ」を足に巻き、エプロンを前後に2枚着装している。農作業に使うくわを象る木具を持った少年の姿も見られる。

東アジア／中国

民族名：ウイグル族
主な居住地：中国新疆ウイグル自治区、中央アジア（カザフスタン、キルギス、ウズベキスタンなど）

「ウイグル」という民族は、20世紀初頭に政治的な理由で作られた集団であるが、4世紀から13世紀にかけて中央ユーラシアで活動した遊牧民の後裔といわれている。シルクロードの要衝として知られる新疆（しんきょう）には、西アジア文化の影響が色濃く残されている。衣装などの装飾には、イスラム教による偶像崇拝の禁止から、幾何図形などの文様が多く用いられる。写真の男の子は、現代風の上着の下に、ウイグル族独特の文様が織り込まれた服を着て、伝統的な形の帽子をかぶっている。かつてイスラム教を受け入れた国王が「星月藍旗（シィンユュエラァンチィ）」（イスラム教の旗）の国旗を定めたが、侵入してきた契丹人

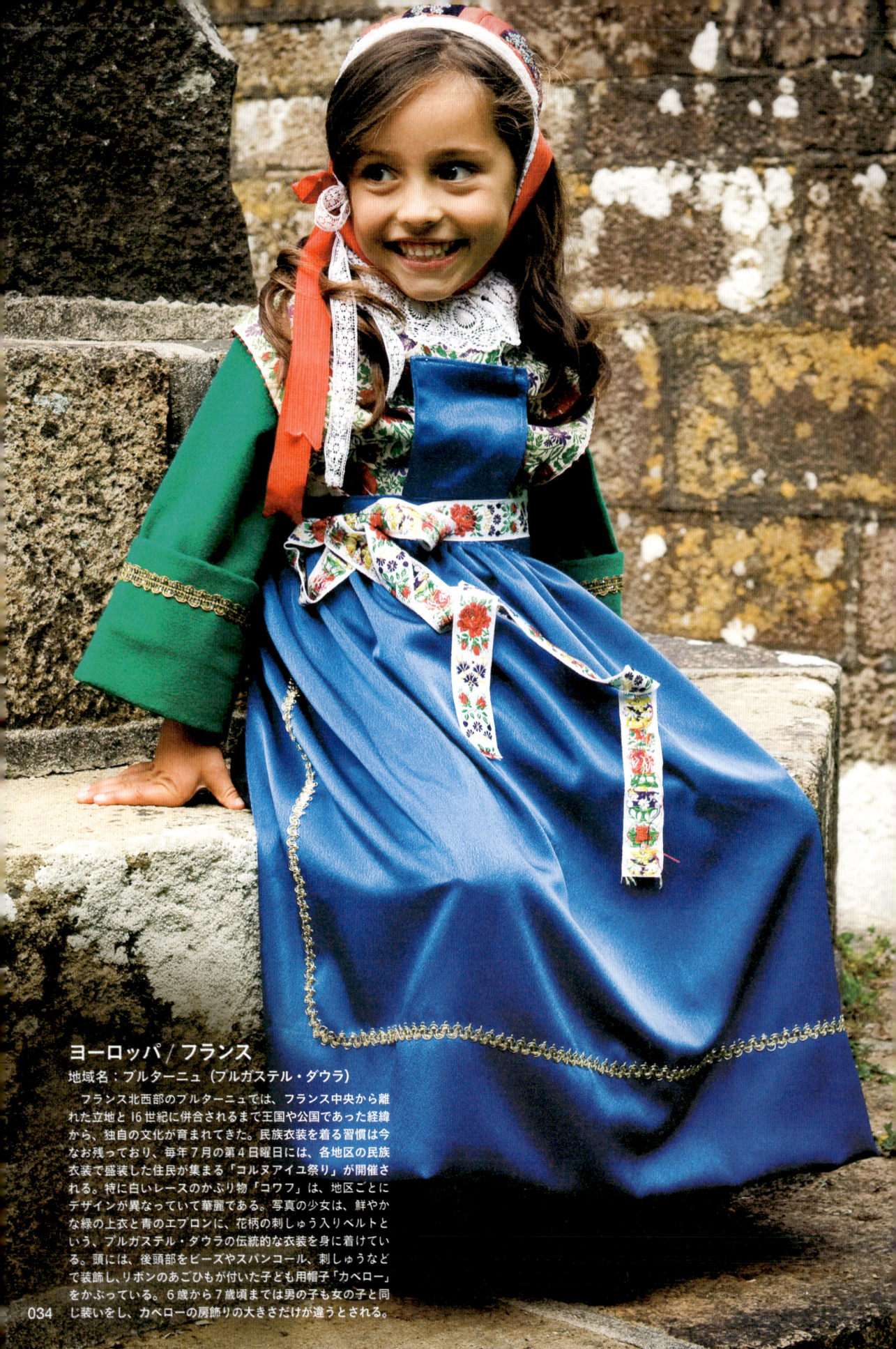

ヨーロッパ / フランス
地域名：ブルターニュ（プルガステル・ダウラ）

フランス北西部のブルターニュでは、フランス中央から離れた立地と 16 世紀に併合されるまで王国や公国であった経緯から、独自の文化が育まれてきた。民族衣装を着る習慣は今なお残っており、毎年 7 月の第 4 日曜日には、各地区の民族衣装で盛装した住民が集まる「コルヌアイユ祭り」が開催される。特に白いレースのかぶり物「コワフ」は、地区ごとにデザインが異なっていて華麗である。写真の少女は、鮮やかな緑の上衣と青のエプロンに、花柄の刺しゅう入りベルトという、プルガステル・ダウラの伝統的な衣装を身に着けている。頭には、後頭部をビーズやスパンコール、刺しゅうなどで装飾し、リボンのあごひもが付いた子ども用帽子「カベロー」をかぶっている。6 歳から 7 歳頃までは男の子も女の子と同じ装いをし、カベローの房飾りの大きさだけが違うとされる。

西アジア / イラン

地域名：ブーイェル＝アフマド

　イランのコフギールーイェ・ブーイェル＝アフマド州は、比較的高地にあり、山がちな地域である。イランは厳格なイスラム教国家であり、日常生活においてもその教えが深く浸透している。そのため、『コーラン』の教えにより、女性を外界から隔離するためのベールの着用が義務付けられている。ベールには、目だけを残して顔から身体全体を包む「チャドル」、顔だけ出して頭や首をおおう「マグナエ」、頭髪をおおう「ルーサリー」などがある。この少女は、大きな正方形の布を三角形に折ってあごの下で結ぶルーサリーを着用している。伝統的なベールは黒１色のものが多いが、地方都市ではカラフルなものを着用する人も多い。この少女も、赤地に花模様の入ったルーサリーをかぶり、その上にルーサリーと同じ配色のスパンコールで飾られたヘアバンドを巻いている。

035

北アメリカ / カナダ
民族名：イヌイット
主な居住地：アラスカ、カナダ、グリーンランドの極北地域

「イヌイット」は、北半球の北限に住む先住民族を指す言葉だが、狭義ではカナダの極北部に住む人のことをいう。ほとんどのイヌイットはアザラシやクジラなどの海の生物を狩り、トナカイを家畜として飼うことで食料や着るものを調達していた。写真は伝統的な毛皮の服を着た男の子。イヌイットの子どもの服は大人のものとほとんど変わらず、毛皮で作られたフード付きの外套とズボン、帽子、ブーツを身に着けた姿が一般的である。アザラシやトナカイの毛皮を用いてブーツ、帽子、上着、ミトンなどを作り、シカの革などでシャツやズボンを仕立てて着用している。革のシャツと毛皮の外套を重ね着することで空気の層を作り、断熱効果を高めることができる。室内では外套や毛皮のズボンは脱いで生活する。

南アメリカ / エクアドル
民族名：オタバロ族
主な居住地：エクアドル北部の高地

　オタバロ族は、インカ帝国の影響を受けた民族で、現在はエクアドル北部のオタバロ市を中心に居住している。トウモロコシ、ジャガイモなどの農業中心であるが、羊、牛、ブタなどの畜産も行っている。またオタバロ市は伝統的な織物生産が盛んな街でもあり、南米最大のマーケットが開かれることでも知られ、特に土曜日には多くの人びとが集まる。写真のオタバロ族の少女は、伝統的な白いブラウスを着ている。大きなフリルの襟が付き、ギャザーのある袖は肘の上でレースの袖となっていて、花の刺しゅうが施されている。紺や黒の巻きスカートのウエスト部分には幅の広い装飾的なベルトを巻く。寒いときには布をショールのようにまとい、布端を肩で結ぶ。少女が着けている金色のビーズのネックレスは、オタバロ族の多くの女性たちに好まれ使われている。

アフリカ／エリトリア

民族名：ラシャイダ族
主な居住地：エリトリア北部海岸、
**　　　　　スーダン東部、アラビア半島**

　ラシャイダ族の人びとは、ベドウィン系の遊牧民で、ラクダやヤギ、羊などを飼育し、ヤギの革で作ったテントで生活をしている。遊牧のほかに、宝石の加工を行うこともある。彼らはイスラム教スンニ派の伝統的な衣装、文化、習慣を守る人びととしても知られ、ラシャイダ族の少女は5歳になると「ブルカ」というベールを身に着ける。目のみを出し、親族の男性以外の前ではベールを脱がない。一般的に女性が着るのは、ワンピース形式のドレスで、赤と黒を基調とした幾何学的な模様が大胆に表わされる。テントの中に立っている写真の少女たちのうち、左の少女のドレスは赤や黒、グレーを四角形に大胆に配した中に、花や幾何学模様が描かれている。中央の少女は横段の模様のあるドレスの上に、黒いベールをかぶって頭と顔をおおっている。

中央アメリカ／パナマ

民族名：クナ族
主な居住地：サンブラス諸島

パナマ北東部に位置するサンブラス諸島は、カリブ海に点在する300余りの小さな島々からなる。これらの地域の先住民であるクナ族の人びとは、漁をしてほぼ自給自足的な生活を送っていた。住まいはサトウキビの茎を壁にして、屋根にはヤシの葉が乗せられる。近年では観光土産としても人気の「モラ」は、クナ族の人びとが着るブラウスの胴体部分に付けられた飾り布のことで、写真の親子の背後一面にも飾られている。5枚ほどのさまざまな色の木綿を重ね、切り込みを入れて下の色で模様を作り、周りをかがって仕上げる。植物や鳥といった動物など、日常生活に根ざした模様が、大胆なデザインと明るい色で表現されている。写真の母親が着ているのは、モラが縫い付けられた白地のブラウスに、紺地の模様染めの布を巻いたもの。腕とふくらはぎにはたくさんのビーズを巻いて着飾っている。

ヨーロッパ / スイス
地域名：アペンツェル
祭り名：牛追い祭り　開催時期：毎年6月

　スイス東北部の山岳地帯にあるアペンツェルでは、毎年6月に開かれる「牛追い祭り」で、写真のような民族衣装が着られている。祭りに参加する少年・少女たちは、「カウベル」という牛の首に付ける鈴を担ぐ男たちや、チーズ作りの道具を乗せた荷車を先導し、牛の群れを高地へと移動させる。黒いキャップにイヤリングをした写真の少年は、赤いウールのベストに、膝丈の軽快なズボン「レーダーホーゼン」をはき、ベストの前中心やスモックの襟を、村の伝統工芸である金・銀細工で飾っている。隣の少女の服装は、インナーローデン準州に伝統的な装い。黒いリボンで飾ったパフ・スリーブのブラウスに、胸前をひもで締め上げる黒い「ミーデル」とよばれる胴衣を着て、緑色のスカートの上には、ひだ取りのある角型の肩掛けと同柄のエプロンを着装している。

041

アフリカ / スーダン

　現在、スーダンではアラブ系の文化が主流となり、大多数の人びとがイスラム教を信仰している。そのためスーダンの民族衣装は、男女ともにアラブ系の衣装である。「トーブ」という女性の衣装は長さ4.5m、幅1.3mほどの布で、素材は綿ローン（平織された薄地の布）などが使われ、綺麗な色や模様が印象的。布の中央部分には細かい模様、布の縁には大柄の花模様などが施されているものが多く、刺しゅうも見られる。一般的に、少女は12歳からトーブを着る。左脇にスカート状に回して布端を結び、残りを左から後ろに回して頭と右肩をおおい、最後に左上に掛けて着る。室内着にはワンピース型のロングドレスを着るが、これは外出には用いない。写真の母親は子どもを膝の上に乗せ、自分のトーブで包むようにして抱いている姿が微笑ましい。

ヨーロッパ / ポルトガル

地域名：フンシャル
祭り名：フラワー・フェスティバル　開催時期：毎年4月

　ポルトガルの南西にあるマデイラ諸島は、年間を通じて温暖な気候（亜熱帯気候）と豊かな自然、美しい花々で知られ、「花の島」や「大西洋の真珠」などと称される、人気のリゾート地である。観光業とともに、ワインやトロピカルフルーツ、花の産地としても有名である。マデイラ諸島の中心地フンシャルで催される「花祭り」では、島原産の花々で飾られた山車や、花をモチーフにした晴れ着を身に着けた人びとが集い、日曜日にパレードを行う。白いマーガレットの髪飾りなどで飾った写真の少女のように、さまざまな種類の花で着飾った子どもたちも大勢参加し、かわいらしい衣装が多いことから、「世界一かわいい花祭り」ともいわれている。

西アジア / オマーン
地域名：マスカット

　オマーンの首都マスカットは、同国最大の港湾都市で、政治・経済・文化・教育の中心地である。砂漠気候に属するため、長い酷暑におそわれる夏と温暖な冬の季節に分けられる。4月から10月にかけての気温は非常に高く、海に面しているため湿度も高い。そのため、服装は強い日差しを遮り、汗を抑え、砂嵐を防ぐ、ワンピース形式の衣服が主流である。身体をゆったりと包むことで、衣服下に空気を含み、熱を遮り、放熱させるねらいがある。オマーンの男性は、一般的に「ディッシュダーシャ」とよばれる筒袖の貫頭衣を着ている。この少年も、綿布でできたディッシュダーシャを着て、頭には「サッチェル」という刺しゅう飾りのある帽子をかぶっている。この服装は現在、男子生徒の学校のユニフォームにも指定されている。

ヨーロッパ / スウェーデン
民族名：ヴァイキング
主な居住地：スカンジナビア半島

　航海術と商取引に秀でていたスカンジナビア人は、9世紀から11世紀半ば頃、スカンジナビア半島から主に北西ヨーロッパに向かい、各地で略奪や侵略を行ったとされ、「ヴァイキング」ともよばれた。ヴァイキングの生活は家族を基本として、農耕や狩猟を行い、金属細工や木工についての高い技術を持っていた。衣服は羊毛や亜麻製で、男性はゆったりとしたチュニックと幅広のズボン、女性は丈の長いチュニックの上にエプロンドレスを重ねたとされる。男女を問わず指輪やネックレスなどの装身具を好み、特に金や銀の装身具は富と栄誉の象徴でもあった。写真では、後ろ側の少女が長袖のチュニックにエプロンドレスを着用している。

ヨーロッパ / ベルギー

地域名：フランデレン地域（ゲント）

　ベルギーは、各地域によってオランダ語、フランス語、ドイツ語が使用されるように、多言語・多文化からなる多民族国家である。その歴史的・文化的背景から、民族衣装もヨーロッパ各国の伝統的な衣装の影響を少なからず受けてきた。一般的に知られているのは、縁部分にひだ寄せした、頭部全体をおおうキャップと、現在でも農家の女性たちの恰好によく見られる暗い色調のドレスに、白いエプロンという装いである。また通常、少年は紺色のスモックを着て、少女は耳をおおうキャップをかぶり、スカートに田舎風のエプロンを身に着けるとされる。写真の少女は、ベルギー北部のフランデレン地域の伝統風衣装を着ていて、あご下でひもを縛る白い丸帽子や、紺と白のギンガムチェックのエプロンと、肩回りをおおい、前面でひも締めするデザインの暗色のケープが特徴的である。

南アジア / インド

地域名：ラジャスタン州

　インドは、広大な国土に世界第2位の人口を持ち、さまざまな少数民族が居住する多民族国家である。また、公用語をはじめとした多様な言語、宗教から構成される。
　インドの男性の代表的な衣装は、襟のないシャツの「クルタ」と、大きな1枚の布を股の下を通して巻き付ける「ドーティ」や「ピジャマ」「チュリダール」とよばれるズボン。頭には「ターバン」を巻く場合もある。3mから長いものでは10m以上のものもあるターバンには、いくつかの巻き方があり、社会的地位や宗教、出身地を示している。男の子は、ターバンを頭に巻き、丈の長いシャツの上には、赤いベストを着ている。ベストには、チェーンステッチなどで一面に鮮やかな刺しゅうが施され、ビーズや子安貝が付けられている。

047

東南アジア／タイ
民族名：ミャオ族（モン族）
主な居住地：タイ北部
（現在は以前よりも南下している）

　モン族とも称するタイのミャオ族の人びとは、中国の雲南省から南下し、ラオスやベトナムを経て移ってきたとされる。そのため、ミャオ族の衣服の形は国境を越えて共通点が多い。女性の衣装は、右前に打ち合わせた上衣に、日本の兵児帯に似た帯を巻き、細かいプリーツ加工を施した巻きスカートを組み合わせる。限りなく濃く染めた藍染の上衣には、色鮮やかな刺しゅう糸が用いられる。刺しゅうは、クロスステッチやサテンステッチで細かい文様が表現され、濃色の衣服とのコントラストが効果的である。親から子へと受け継がれる文様は、自然の生物や植物を幾何学的に表現しながら繰り返すという特徴がある。銀色の大きな真ちゅうや硬貨の飾りは、装飾はもとより、ミャオ族の人びとにとって財産そのものでもあるとされる。

ヨーロッパ／ベルギー

地域名：バンシュ
祭り名：バンシュのカーニバル
開催時期：毎年2月頃

　ベルギー西部の都市バンシュでは、無形文化遺産に登録された、ヨーロッパで最も有名なカーニバルが開催される。起源は諸説あるが、16世紀にこの地の統治者が催した宴会で、踊り手にインカ帝国の民の恰好をさせたことが始まりとされる。復活祭の46日前にあたる「灰の水曜日」の前の日曜日から火曜日まで3日間行われ、最終日には道化師「ジル」が登場する。ダチョウの巨大な羽根飾りが付いた帽子をかぶったジルは、わらで膨らんだ衣装を着て、ベルトから下がる銅製のベルと木靴を鳴らしながらパレードをし、春の到来や豊作を願ってオレンジ投げを行う。ジルに扮した少年は、あごひもの付いた白い綿製の帽子をかぶり、星や王冠、ライオンのフェルトで飾られたジュート製のチュニックとズボンを身に着けている。襟は白のレースと金のフリンジ（房飾り）で飾られ、ベルトは赤と黄の毛織物からなる。

049

アフリカ / ケニア

民族名：レンディーレ族
主な居住地：ケニア北部、エチオピア国境周辺

　レンディーレ族の人びとは、ラクダ、ヤギ、羊を飼育する遊牧民である。レンディーレ族の象徴ともいえる女性の装身具は、父親や婚約者から贈られ、親族に受け継がれていく。それらは富とステータスを示す手掛かりとなり、未婚・既婚の区別を表すものや、血縁関係を示すもの、特別な行事の際に用いられるものなどがある。女性は結婚すると真ちゅうのイヤリングを着ける。写真の少女が着けているような大きなネックレスは、10代の少女がボーイフレンドから贈られるもので、結婚したらそれを返すのが習わし。最初に生まれた子が男児であれば、母親は巨大なネックレスをもらい、身に着けることができる。男性や子どもは数本のネックレスやブレスレットを着けるのみで、写真の男の子はネックレスを巻き、母親の膝の上でショールにおおわれている。

西アジア / UAE
地域名：ドバイ

　UAE（アラブ首長国連邦）は、7首長国から構成されている連邦国家で、アブダビが連邦全体の首都として機能しているが、近年では外国資本の流入によってドバイが急激な発展を遂げている。イスラム教を国教とするものの、各首長国によって態度が異なり、ドバイの戒律規制はどちらかというと緩い。そのため、服装もイスラム圏の女性が着用している、全身をおおう「アバヤ」などを着なくても良いとされている。写真の少女たちの祭礼用の衣装も、身体や頭をおおっているわけではない。少女たちは、細い金線とトルコ石やメノウなどで胸元が豪華に飾られたワンピース形式の衣服を着用している。頭には衣服とおそろいの生地でできた縁無帽をかぶり、コインなどの金細工の頭飾りを付けている。頭飾りのコインは、かつては貴重な財産のひとつでもあった。

東南アジア / タイ
民族名：パドゥン族
主な居住地：タイとミャンマーの国境付近

　タイのパドゥン族のルーツは、ミャンマーのカレン系部族であるとされ、「首長族」として知られる。少女たちは5歳から9歳頃になると、ココナッツミルクやロイヤルゼリーなどを混ぜたクリームで身体をよく磨き、初めて真ちゅうの輪をはめる。その後は結婚するまで毎年少しずつ輪を増やしていく。この輪が両肩を強く圧迫して下げるため、首が長く見える効果がある。このような慣習の始まりは、竜の長く美しい首を模した、または虎から身を守るために始められたなどといわれるが、確かな理由は明らかではない。首長族の女性たちは、輪が多いほど美しいと考えられてきたが、現在ではこの慣習はわずかな村でしか見られなくなった。この女性はピンクのブラウスを着ているが、その下には伝統的な貫頭衣形式の上衣を身に着けている。

中央アメリカ / グアテマラ
民族名：マヤ族
主な居住地：メキシコ南東部、グアテマラ、ホンジュラス、エルサルバドルなど

　荷物を運ぶために大きな布を背負っているのは、グアテマラ高地に住むマヤ族の少女たち。チチカステナンゴの街をはじめ、グアテマラには16世紀頃まで展開したマヤ文明の後裔とされるマヤ族の人びとが多く住み、一部では今もなお伝統的な生活が続けられている。少女がブラウスのように着ているのは、2～3枚の織布を縫い合わせた貫頭衣型の民族衣装で、「ウィーピル」とよばれる。その下には巻きスカートを重ねてはいている。これらは伝統的なはた織りで織られ、出身地によって異なる文様や鮮やかな色彩が施されるのも特徴のひとつ。それぞれの地域独自の文様や色彩は、地域の印としての役割を果たし、受け継がれている。素材は羊やヤギの毛、木綿などが使われ、近年では化学染料も用いられている。

ヨーロッパ / スペイン
地域名：ヘレス・デ・フロンテーラ
祭り名：馬祭り　開催時期：毎年5月頃
　スペイン南部アンダルシア州のヘレス・デ・フロンテーラは、アンダルシア馬の産地として知られている。市内にはヨーロッパ有数の馬術学校があり、毎年春に開かれる「馬祭り」では、伝統的な乗馬服を着た騎手による、馬術や馬の舞踏が披露される。この地方はフラメンコでも有名で、女性の民族衣装はフラメンコ衣装に似たものが多い。馬祭りでは、肩や袖口、スカートに波打つフリルの付いた色鮮やかなフラメンコ衣装を着用した女性たちをはじめ、伝統的な衣装に身を包んだ人びとの姿を見ることができる。馬とたわむれている写真の少女は、袖口にレースとフリルの付いたピンク色の水玉模様のドレスの上に、長いフリンジ（肩飾り）の付いた手編みのショールを羽織り、頭は同じ色の花飾りで飾っている姿が愛らしい。

ヨーロッパ / チェコ

地域名：ヴルチュノフ
祭り名：王様騎行の祭り　開催時期：毎年5月

　チェコ・モラヴィア地方の中心都市ブルノの南東に位置する街ヴルチュノフ。この街では、毎年5月末の週末に、馬に乗って逃げたというこの地にまつわる王様の伝説を再現する祭りが開催され、民族衣装に身を包んだ村人たちが一堂に集う。祭りのクライマックスで行われる行列では、村の18歳未満の少年たちが、8歳から15歳の少年の中から選れ女装をした王様役を取り囲み、飾り立てた馬に乗り街を練り歩く。写真はこの地方の民族衣装を着て祭りに参加する少年・少女たち。強さを象徴する白い鳥の羽根を帽子に付けた少年は、黒糸刺しゅうを施した袖口の膨らんだ白いシャツに、幅広のズボンをはく。スカーフをかぶった少女らは、刺しゅうを施した白や赤紫のブラウスに、華やかな白糸刺しゅうの襟を付け、丸いシルエットのスカートで装う。

オセアニア / パプアニューギニア

地域名：ゴロカ

　パプアニューギニアの険しい山岳地帯に閉ざされた地域では、今日でも部族たちの伝統的な文化や装いが継承されている。東部高地のゴロカの祭りに参加した写真の少女は、動物の毛皮と色鮮やかな極楽鳥の羽根で飾られたかぶり物、腹掛けのような衣服、ビーズの装飾品を身に着けている。山岳地帯では、「シンシン」とよばれる儀式が頻繁に行われ、このような衣装が着られていた。シンシンとは、パプアニューギニアの民族舞踊の総称で、かつては各部族が踊りを披露し、部族間の和平のために交流することを目的に行われていた。世界で最もカラフルといわれるシンシンの衣装は、本来は男性だけのものであった。目を見張るような色彩豊かな衣装を着た男性はさらに、全身に地域固有の鳥などのイメージを真似した模様のボディ・ペイントをして飾り立てる。

オセアニア／フィジー

民族名：ロトゥーマ人
主な居住地：ロトゥーマ島

　フィジーはメラネシア地域に属するが、その属領で北西に位置するロトゥーマ島の住民ロトゥーマ人は、ポリネシア系で独自の言語を持つ。白いプルメリア、赤紫のブーゲンビリアなど色とりどりで香りの良い花と、緑のシダを使った頭飾りは、子どもたちに限らず、また老若男女を問わずメラネシア人特有のもので、ダンスや式典には欠かせない。「シヌコド」とよばれる、何種類かの花を連ねたシンプルな花綱は、頭や首や手首、武器にも飾られる。フィジーや近隣のポリネシアのトンガ、サモアは「タパ」という、カジノキの樹皮をたたいて繊維をやわらかくして作る布の産地でもある。このタパにはさまざまな模様が型染めされ、縫製しない四角い布のまま、身体に巻き付けて着用する。少年たちの腰に巻かれた布は、もともとはこのタパを使用していた。

ヨーロッパ - アジア / トルコ

　モスクの前に並んで記念撮影をしているのは、割礼の儀式のために白い晴れ着「スンネットリッキ」を着た3人の男の子。割礼はイスラム教徒の男の子が受ける通過儀礼といえるもので、国民の99％がイスラム教徒のトルコでは、ほぼ全員の男の子が14歳になるまでに受けるという。この写真の男の子たちは、兄弟3人で一緒に割礼を受けるための式に臨むようだ。この儀式の際には、トルコの民族衣装とは関係のない、白い華やかで自由なデザインの衣装が多く着られる。写真の衣装は金糸と白い毛皮の装飾が鮮やかな、王子様風のデザイン。この衣装で、装飾を施した車で近所を回ったり、近所の人や親戚を招いてお祝いのパーティーを開いたりして盛大に祝うなど、まるで結婚式を思わせるような儀式でもある。

ヨーロッパ / リトアニア
地域名：ヴィリニュス

　リトアニアは、バルト三国の最も南に位置し、南はポーランドと隣接している。ヴィリニュス郡にあるケルナヴェは、中世リトアニア大公国の首都であり、現在では世界遺産に登録されている。写真は、夏至の祝い「聖ヨハネス祭」に参加した女の子。リトアニアの民族衣装は地方ごとに異なり、少女がかぶっているリネンのレース編みの帽子は、リトアニアの首都ヴィリニュスを含むズーキヤ地方の民族衣装のひとつ。白いシャツと暗い色のスカート、エプロン、かぶり物、ベスト、そして伝統織物のベルトの組み合わせが一般的である。リトアニアでは、赤、緑、黄、白が民族衣装に好んで使われる色とされる。少女が首から下げている琥珀のネックレスは、リトアニアの特産品であり、浄化作用や身を守るものとして親しまれている。

南アメリカ / ブラジル

民族名：アシャニンカ族
主な居住地：ブラジルからペルーにかけての
アマゾン熱帯雨林地帯

　アシャニンカ族は、ブラジルからペルーにかけてのアマゾンの東部低地域、いわゆるアマゾンの熱帯雨林地帯に居住している。アマゾンでは、熱帯密林が壁となって、周囲の文化の影響を受けない、多種小規模の先住民族が現在でも残っている。いわゆる裸族とよばれる民族が多く、蚊やダニ、ブヨなどの害虫から身を守るため、草の実の汁などを身体に塗る慣習が見られる。

　今日のアシャニンカ族は、地元で採れる木綿を草木染めした「クシュマ」という貫頭衣を着ている。男女ともに、魔除けのために赤と黒の顔料で顔に文様を描くのも特徴的。この顔の絵は毎日、気分によって文様を変えて描くとされ、赤はベニノキの実、黒は木の実を焼いたものを使う。彼らは伝統的な弓を使う狩猟・採集・畑作での生活を営んできたが、近年では観光地化して政府の援助の下で残されている村もある。

オセアニア / ニューカレドニア

民族名：カナック
主な居住地：ニューカレドニア

　ニュージーランド、パプアニューギニアに次いで、南太平洋で3番目に大きいニューカレドニアに、カナックは約3,000年前から住み着いている。カナックはメラネシア系の先住民族で、現在もニューカレドニアの人口の約半数を占めている。写真の少女は、民族の伝統的な姿を披露しているダンサー。カナックの人びとは特別な出来事の際に、顔と胸にボディ・ペイントを施した。カオリナイトという石から作られる、カオリンという粘土状の物質は白い色に、ククイノキやキノコの花粉は黒い色に、デスモジュームという熱帯の植物は青い色に肌を彩った。これらの色彩は落ち込んだり、高揚したりといったさまざまな精神状態を表現したと考えられ、白は悲しみの色であった。また雨乞いの際には、聖職者は黒い色でペイントしたという。

ヨーロッパ／オーストリア
撮影地：チェコ

　2015年1月、チェコ・東ボヘミア地方で開かれた木製スキーの大会での一場面。中欧諸国から集まった参加者らは、木製スキーが使われていた19世紀の装いをして、この大会を楽しんだ。オーストリアの民族衣装を着た写真の少女は、オーストリアの国土の半数を占めるアルプス山脈に多生する、モミの木を象徴した濃い緑色の帽子をかぶっている。白ギツネのボアとコートの内側には、ピンクの「ディアンドル」と、薄青色のエプロンを着ている。ディアンドルは、19世紀アルプス地方の農村部の女性が着ていた衣装が原型となっていて、襟ぐりの深い袖なしの胴衣と、ギャザーの入ったスカートで構成される。パフ・スリーブのブラウスの上に着用し、スカートの上にエプロンを掛けるのが一般的なスタイル。19世紀には写真同様に所々をリボンで飾り、レースの下ばきの上に着られていた。

アフリカ / タンザニア

民族名：マサイ族
主な居住地：タンザニア北部、
ケニア南部

　マサイ族は、もともとは遊牧民であったが、現在は政府の定住政策により、農耕やそのほかの職業に就く人びとも増えている。遊牧生活では土壁の円形の住居に住み、その周りに家畜を守るための板塀を作って生活する。
　マサイ族の人びとは、赤い色を好むことで知られる。男性は赤や赤と黒、紫などのチェックや縞の布をマントのように羽織ることが多い。伝統的な衣装は「カンガ」といい、2枚の布をスカートと上半身に巻いて身に着ける。この少女は赤と黒の大柄なチェックの布を身体に巻いている。またワイヤーに多色のビーズを付け、ひもを挟んでまとめたネックレスやブレスレット、アンクレットなどを着けている。大量のビーズを使ったアクセサリーも、マサイ族の特徴のひとつである。

オセアニア / オーストラリア

民族名：アボリジニ
主な居住地：オーストラリア大陸、トレス海峡諸島

　5万年ほど前からこの地域に居住していたといわれるアボリジニは、狩猟・採集民族で、文字の代わりに岩壁や地面、木の幹などに絵を描くことで情報の記録や伝達をしたという。このような芸術的センスは、身体には白色の粘土と、「オカー」とよばれる艶のある赤や黄色の土や炭を使って、波線や円、ひし形、ジグザグ線などを描いて発揮された。模様の組み合わせに意味があり、儀式での役割や地位、身分を表していた。音楽と歌と踊りで構成される儀式はアボリジニには不可欠なもので、祖先の姿を表現しているとされる。頭飾りと腰をおおうほどの小さな衣服のほかには、道具や武器を携行するための毛髪や毛皮でできた腰帯を身に着けていた。また寒冷地では、ポッサムやカンガルーなどの毛皮で作ったマントが着られた。

南アジア / ネパール

民族名：ネワール族
主な居住地：カトマンズ盆地とその周辺

　赤い衣装に身を包んで微笑む少女は、「ベルビバハ」の花嫁。ベルビバハとは、ネワール族の少女が9歳頃までに行う結婚儀式で、彼らが信仰するヒンドゥー教・シヴァ神の象徴である果物のベルフルーツが花婿になる。ベルビバハを通過した少女は、将来正式な伴侶に先立たれたとしても、永遠の生命を持つベルフルーツが生涯添い遂げてくれるとされる。

　少女は、前面にひだを作って腰に巻いた一枚布のスカート「チッタコ・ファリア」と、右前で合わせる立襟付きの長袖の上衣「チョロ」を身に着けている。その上には肩掛け布「カスト」を巻き付けている。いずれも花嫁のための特別な衣装で、吉兆色の赤を基調として、金糸を織り込んだ紋織物により仕立てられている。ベルビバハの花嫁たちは寺院に集合し、大勢で儀式に臨む。

068

ヨーロッパ / フィンランド

民族名：サーミ
主な居住地：スカンジナビア半島北部、フィンランド北部、ロシアのコラ半島

　サーミの人びとは、古くから狩猟や漁労、トナカイの放牧などによって暮らしてきた。かつては「ラップ」とよばれていたが、これは蔑称であるため、現在では用いられない。18世紀後半頃から定住生活となるが、万物に精霊が宿るというシャーマニズムの信仰は、20世紀初頭まで続いた。サーミの服飾は、トナカイの毛皮を素材としたものであったが、現在では厚手のウールで作られている。男女ともにワンピース形式のチュニックに、ズボンを合わせて着る。少年の青い上衣の襟、胸元、裾にはリボン状のテープ装飾が見られる。このテープのデザインは、サーミのシャーマニズムに基づくもの。帽子は方角を示す4つの角を持ち、幅広のテープ装飾が付けられ、赤・青・黄のリボンを垂らしている。

東アジア / 日本
地域名：沖縄県那覇市
祭り名：花祭り　開催時期：毎年4月

　写真は、安里八幡神徳寺で毎年4月に行われる「花祭り」で、稚児の行列に参列する女の子。花祭りは灌仏会（かんぶつえ）ともいい、花で囲まれたお釈迦様の誕生の像に、ひしゃくで甘茶をかける儀式が行われる。祭りでは、その中心となる儀式とともに、色鮮やかな衣装を身に着けた稚児たちが、お釈迦様を背に乗せた白象を引きながら、国際通りを練り歩く姿を見ることができる。稚児行列は、子どもの成長に感謝する、無病息災を願うといった意味があるとされる。写真の女の子は、桜の文様の着物に紫の紋織の袴を合わせ、その上から紅白梅の紋織の唐衣を着ている。頭にはきらびやかな冠をかぶり、黄・赤・紫・白・金のとりどりの色彩が鮮やかで、花祭りの晴れやかな様子が表現されている。

070

東南アジア / マレーシア
民族名：イバン族
主な居住地：ボルネオ島サラワク州

　イバン族は、ボルネオ島北部の山中に住む民族で、ロングハウスに大家族で共同生活を営む。かつて戦いで勝つと、負けた方の首を刈って持ち帰る風習があり、首狩り族として恐れられた。写真の子どもたちは、祭りのための盛装をしている。男の子は木製の楯を持ち、頭には羽根の付いた頭飾りをかぶり、また紋織の胴着を着ている。女の子は絣（かすり）の「プア・クンブ」とよばれる腰衣を着て、ビーズの肩掛け、銀貨をつないだ胴衣、銀の頭飾りを身に着けている。プア・クンブは、厚い木綿の手織布で、連続した幾何学文様や抽象化した文様が描かれている。プア・クンブや楯、紋織布には、森の動植物や精霊に由来するモチーフが描かれ、これらから、自然と一体となって暮らしてきたイバン族の人びとの生活を読み取ることができる。

ヨーロッパ / スイス

地域名：リギ山
祭り名：アルプス祭り　開催時期：毎年7月

　スイス中央部の山塊であるリギ山の山頂（標高 1,797m）付近では、毎年7月上旬の日曜日に、石投げやスイス相撲、旗投げなどを行う「アルプス祭り」が開かれる。夏に牛やヤギ、羊を放牧するため、牧草地に登り山小屋で過ごしていた牧童らが、これらの遊びを娯楽としていたのが起源である。写真は祭りの日の午後に行われる「高原の行進」の一場面。幼児を乗せたベビー・ベッドを運ぶ大人を先頭に、牧童に扮した子どもたちが重い荷物を背負い山道を登る。少女たちはパフ・スリーブの白いブラウスにジャンパースカートを着て、その上にエプロンを掛けるという、スイス・ルツェルン州に伝統的な衣服で装っている。明るい赤を基調とした色合いと、別仕立ての白いレースの掛け襟や、膝まである白いソックスをこれらに合わせるのも、この地域の特徴である。

中央アメリカ / バハマ

地域名：ナッソー
祭り名：ジャンカヌー
開催時期：毎年1月1日、12月26日

　写真は「ジャンカヌー」という祭りに参加した女の子。ジャンカヌーは、バハマの首都ナッソーで開かれる祭りで、夜中から朝にかけ、強烈なリズムの音楽に合わせ、華やかな衣装のダンサーと大きな山車が街中を練り歩く。この祭りは、アフリカから連れてこられた奴隷たちが、スプーンや板でリズムを取って踊った経験を忘れないように、という意図から伝承された。衣装は段ボール紙などを切って色紙を貼り、金属の鋲、細かいミラーなどの飾りを付けて光り輝く衣服のパーツを作り、針金でとじ合わせて着装する。今日では大小20以上のグループ、総勢5,000人以上が参加して優勝を競う大きな祭りとなった。終われば次の年のための準備に取り掛かり、市民たちは1年をかけて楽しむ。この女の子は、段ボール板にピンクの紙を貼り、金色の鋲と羽根を付けた帽子とスカートで着飾っている。

073

東アジア / 台湾
民族名：ルカイ族　主な居住地：台湾南部の山地

　漢民族が移住する前から台湾に住んでいた民族を「台湾原住民族」といい、現在では16の民族が認定されている。彼らは山地に居住する高山族、平地に居住する平埔族の大きくふたつに分類される。ルカイ族は台湾南部に住む高山族で、貴族階級を持つ父系社会であるなど、パイワン本族と共通の習俗を持ち、服飾も似ている。

　写真は結婚式の際の晴れ着姿。どちらの子どももビーズや刺しゅう、貝などで華やかに装飾が施された、赤いワンピース型の「キピン」を着て、牙と子安貝で飾られた帽子をかぶっている。キピンは筒袖・膝丈の民族衣装で、形や装飾の施される部位など、チャイナドレスの起源とされる清朝の衣服「旗袍（チーパオ）」の影響を強く受けている。近年では、キピンを略し、膝丈・前開きの「ウプル」という胴衣を、洋服のズボン、シャツの上に羽織ることも多い。

北アメリカ／アメリカ
民族名：ナバホ族
主な居住地：アメリカ南西部

　ナバホ族は、アメリカの先住民族の中でも人口の多い部族のひとつである。彼らは1700年頃からはた織りをしており、手織りのウールのブランケットを外衣としてまとっていた。現在では土産物として生産されているものも多い。赤を好む部族で、この少女が着ているような赤いベロアがドレスによく使われる。ネイティブ・アメリカンの文化の代表的なものとしては、シルバーと天然石で作られたアクセサリーがあるが、部族によって技法が異なり、ナバホ族は特にジュエリー・アーティストが多く活躍している部族でもある。少女は、シルバーの台にターコイズをはめ込んだブローチと、ターコイズとコーラルのビーズで作られたネックレス、ピアスをしている。ウエストのベルトは革製のものが多いが、彼女がしているのは織物のベルト。

南アジア / インド

地域名：ラジャスタン州
祭り名：ガンゴール　開催時期：毎年4月

インド北西部に位置するラジャスタン州は、国内で最も面積が大きく、色鮮やかな民族衣装が映えるエキゾチックな街並みが印象的である。
毎年4月頃に行われるラジャスタン州の重要な祭り「ガンゴール」は、女神パールヴァティーを崇める、女性を中心とした祭りで、少女たちは伴侶を見つけるために美しく着飾る。この少女も、見事に広がるギャザースカート「ガガラ」、そろいのブラウス「チョリ」とかぶり布「オルニ」で装いを凝らしている。インドの女性の衣装としては、1枚の布を身体に巻き、美しいひだを作る「サリー」が一般的だが、この少女のようなスタイルも広く着用されている。衣装には所々絞り染めが施され、円形に広がるガガラは、細長い台形の布を縫い合わせて作られる。額からのぞかせているのは、「ティカ」とよばれるアクセサリー。

ヨーロッパ/イタリア

地域名：プロチダ島
祭り名：聖金曜日
開催時期：イースター前の金曜日

　プロチダ島は、イタリアのナポリ湾西方に浮かぶ小さな島で、のんびりとした漁港とパステルカラーの壁の家々が並ぶ街並みで有名である。写真は、「聖金曜日」にプロチダ島で開催される「死せるキリストの行進」に参加する少年。聖金曜日とは、キリスト教ではキリストが処刑された日にあたり、悲しみにくれるマリアの像や「死せるキリスト」の像を担ぎ、行進するといった行事が世界各地で開催される。これらの像は「ミステリ」とよばれる。プロチダ島では、修道士団の男性たちが、皆おそろいの白いワンピース状のローブと青いマントを身に着け、白い布で頭をおおってミステリを担ぎ、行進する姿が見られる。

東アジア / モンゴル

祭り名：ナーダム
開催時期：毎年7月

「ナーダム」は、モンゴルで年に数回開催される「民族の祭典」で、ブフ（モンゴル相撲）・競馬・弓射の3つの競技が行われる。モンゴル各地で開かれるが、中でも最大規模なのが国家主催の「国家ナーダム」で、毎年7月11日の革命記念日にちなんで、3日間に渡って首都ウランバートルで開催される。ナーダムに参加している写真の少年が着ているのは、モンゴルの伝統的な民族衣装「デール」。デールは、立襟で左に打ち合わせのある長い上着で、この上から帯を締める。下にはズボンとブーツをはいて、帽子をかぶる。デールには、晴れ着用と普段着用とがあり、ナーダムや旧正月「ツァガー」の時に着用するものは、大抵の場合絹で作られる。家畜の放牧や普段の生活の中で着るデールは、夏は木綿で作られ、秋になると2枚の木綿の間に綿を入れる。冬には裏に羊の革や毛皮をあてて寒さを防ぐ。

中央アメリカ／メキシコ
地域名：オアハカ州

　メキシコ南部の街オアハカは標高 1,550 m に位置し、先住民族が住民の約 40％を占めている。世界遺産に登録されたモンテ・アルバン歴史地区があることでも知られる。曜日ごとに違う場所で開かれる市場には、各地の先住民族が集まり、人気の観光スポットとなっている。

　少年が着ているのはスペインの影響を受けた衣装で、この地域の衣装の特徴である黄色い長袖のシャツに、黒いズボンをはいている。その上には、色とりどりの縞の飾り布を肩から下げ、腰には飾り帯を結び、黒いフェルトで作られたつばの大きい帽子「ソンブレロ」をかぶっている。少女が着ているのもこの地域の伝統的な衣装で、レース飾りの施された半袖のブラウスに、たっぷりとしたレース付きのスカートをはいている。ブラウスとスカートは赤地に青の花模様が施され、ビーズのネックレスと髪飾りとともに、色鮮やかに着飾っている。

南アメリカ／エクアドル
民族名：ケチュア族
主な居住地：エクアドル中部、ペルー、ボリビア、チリ、コロンビアなど

　ケチュア族はインカ帝国を作ったとされる先住民で、アンデス山脈を中心に居住している。民族固有の衣装は、ブラウス風の衣服に黒や紺の巻きスカートをはき、腰丈のショールを前で留めたり、結んだりするもの。頭には必ず帽子をかぶるのも特徴のひとつ。帽子の色は黒、灰色、茶色、緑などが多い。この上に子どもや荷物を背負うショールを羽織ったりする。写真の少女は、組ひもを巻いた伝統的なフェルトの帽子をかぶっている。3本の線の入った赤いショールには房飾りが付いていて、馬のチャームの付いたブローチで留められている。ケチュア族には、ショールのほかに頭からかぶるポンチョや、黒いスカートを組み合わせて着る姿も見られる。また、鮮やかな幾何学模様の施された織物で作られた土産用の小物は、市場や観光地で販売されている。

西アジア / ヨルダン

地域名：サルト地方

　ヨルダンはアラビア半島の北西に位置し、国民の半数余りはパレスチナから難民として流入してきた人びとと、その子孫であるとされる。ヨルダンには古くから遊牧民の交易の中継都市があり、巡礼者の通る場所でもあったため、近隣の民族衣装の影響を受けながら独自のスタイルを確立していった。特にサルト地方では、女性の晴れ着として着用されていた、身丈も長く、大きな袖の長大な衣服「カラカ」が有名である。今では祭りの際に年配の婦人が着るだけになっていて、多くの女性は写真の少女のように貫頭衣型の衣服を着用する。襟元は西アジアでよく見られる、クロスステッチの幾何学的な文様が施されている。ヨルダンは人口の大半がイスラム教徒であり、少女は「ヘジャブ」で頭と首をおおい、その上からバラ模様のヘアバンドを巻いている。

アフリカ / モロッコ

民族名：ベルベル人
主な居住地：エジプト西部、モロッコ、リビア、チュニジア、ニジェール、マリなど

　アトラス山脈に住むベルベルの人びとは、ほとんどが羊の飼育で生活しているため、夏と冬には住まいを移動して暮らしている。一般的なベルベル人の住居は、土や泥を積み重ねて壁にし、平らな屋根を付けた住まいや、地形を利用してすり鉢状の庭から横穴式に部屋の部分を掘った住まいである。また彼らは羊毛を使ってはた織りをし、さまざまな衣服を作っている。

　ベルベル人はイスラム教を信仰しているため、全身をおおう衣服を着る。現在ではワンピース風の長いドレスの上に腰布を前で留めるように巻き付けている姿が多い。結婚式などでは、上から1枚の豪華な布をブローチで留めてまとい、さらにたくさんの金属の装身具を頭と胸に着け、美しいベールをかぶる。日常着には、写真の少女のように、頭に布を巻き、美しい模様が施された長袖の上着に、腰布を巻き付ける。

ヨーロッパ／スペイン

地域名：バレンシア地方
祭り名：バレンシアの火祭り　開催時期：毎年3月

　バレンシア地方は、アラビア人やムーア人による支配を受けた歴史を持つ、地中海に面した地域である。毎年3月に行われる「火祭り」では、巨大な張り子人形が街中に飾られ、最終日となる「サン・ホセ（キリストの父ヨセフ）の祝日」に、飾られていた人形が盛大に燃やされる。祭りの後半に行われる聖母マリアへの献花パレードでは、大人から幼い子どもまで、民族衣装をまとった人びとが参加する。バレンシア地方の民族衣装は、18世紀の宮廷衣装に由来するもので、繊細なレースと豪華な素材が特徴的。少女たちはこの日のために用意されたドレスを着用し、村の名前や家の紋章、自分の名前が刺しゅうされた装飾帯を身に着けて参加する。頭には美しいレースのベール「マンティージャ」をかぶり、花束を手に聖母広場へと優雅に行進していく。

ヨーロッパ / フランス
地域名：サント・マリー・ド・ラ・メール

　南フランスのアルル郡にあるこの都市は、漁業が盛んな門前町。「海からの聖女マリーたち」という意味の都市名は、イエス・キリストが磔刑に処せられた後、マグダラのマリアをはじめ、3人のマリアとその従者たちがこの地に辿り着いた伝説に由来する。毎年5月に行われる巡礼祭は、ヨーロッパ中のロマ族が集まるジプシーの祭りとしても知られ、アルル地方の伝統的な衣装を着た女性たちが行進する。アルル地方の女性の衣装は、ロングドレスに白いレースの肩掛け「フィシュー」と、結い上げた髪を飾るリボンという装いで、年齢に応じて変化していく。写真の少女のような、あごひもの付いた、頭部をぴったりとおおう白い帽子「ボネ」や、白いブラウス、黒の胴着などは8歳頃まで、頭頂部のみをおおう白い帽子や三角形の肩掛け、エプロンなどは15歳頃までの衣装の特徴とされる。

南アメリカ / ブラジル
民族名：カラハ族
主な居住地：バナナル島

　ブラジルは国土全体が低緯度に位置し、海流の影響もあって温暖な気候である。このためポルトガルによる植民地支配が厳格になる17世紀半ば頃までは、「インディオ」とよばれたほとんどの先住民族は、男女ともに首飾りなどの装飾品を身に着けるのみの、裸に近い状態で生活していたといわれる。

　バナナル島はブラジル中西部のアラグアイア川の分岐部に形成された大きな島で、過去には先住民の居住がなかったが、今日では4つの民族が居住している。そのうちのひとつがカラハ族である。

　写真のカラハ族の少年は、赤、黄、青といった多彩な鳥の羽根などを使ってかぶり物や耳飾りを盛大に装飾している。南米には、鮮やかな羽根を持つ鳥類が多く生息しているためか、鳥の羽根を服飾材として用いる例が多く見られる。顔や身体にはボディ・ペイントが施されている。

東南アジア / カンボジア

民族名：チャム族
主な居住地：カンボジア中南部、コンポンチャム

　チャム族は、17世紀に滅ぼされたチャンパ王国の人びとの末裔で、約8割がイスラム教を信仰している。彼らの言葉や慣習は、カンボジア国民の大半を占めるクメール民族とは異なっている。チャム族ら少数のイスラム教徒は、20世紀後半のポルポト時代に弾圧の対象となり、約半数の人びとが虐殺されたといわれる。しかし現代では、のどかな山村で伝統的な木造家屋に暮らしている。チャム族の伝統的な衣装は、東南アジアの多くのイスラム教徒の衣装と同様で、男女ともろうけつ染めの腰衣「サロン」に、男性はシャツ、女性はブラウスを着て、女性は頭布で髪をおおう。写真の少女たちは、レースで飾られた頭布をかぶって髪を隠し、丈の長い、長袖のゆったりとしたチュニックを着用していて、色鮮やか。現代ではサロンの代わりにズボンやスカートをはく姿が一般的である。

南アメリカ/アルゼンチン

民族名：ガウチョ
主な居住地：アルゼンチン、パラグアイなどの草原地帯

「ガウチョ」とは、先住民とスペイン人の混血の人びとのことで、主にアルゼンチンやパラグアイの草原地帯に住み、野牛を馴らして牧畜を行い、広い草原を移動して生活をしていた。ガウチョの衣装は、「ボンバチャ」とよばれる、ゆったりとした腰回りに裾を絞った作業用ズボンに、シャツ、牛革のベルト、スカーフ、つばの広い帽子、ブーツ、そして出身地固有の織物のポンチョなどを組み合わせたものが一般的である。写真は、アルゼンチン東部のエントレ・リオス州に住むガウチョの少年。青のチェックのシャツにスカーフを襟に巻き、腰に模様入りの布製のベルトを締め、ベレー帽をかぶっている。手に持っているのは、ガウチョの象徴であるムチ。

ヨーロッパ / ラトビア

祭り名：リーゴの日（夏至祭り）　開催期間：毎年6月23日

　ラトビアでは現代でも民間信仰が根付いていて、特に毎年6月23日に行われる夏至祭り「リーゴの日」もそのひとつである。日照時間が最も長い夏至の季節に摘んだ草花は、生命力が強いとされ、邪気払いなどのさまざまな言い伝えが存在している。リーゴの日には、「ヤーニス」という男性が山からたくさんの草花を持ってきて、人びとに季節の恵みを与える。女性たちは民族衣装をまとい、若葉や草花の冠を編みながら歌い踊る。花冠は未婚女性がかぶり、縞や格子柄の丈の長いスカートに、幾何学模様が施された帯を締める。ラトビアの民族衣装は、バルト三国の国々の衣装と似ているが、ブラウスの中央にブローチを留めるのが特徴的。祭りの中で、国樹であるカシワの葉の冠をもらった男性は、女性に花束をプレゼントする。草花の冠をかぶった人は、健康と出会いの機会に恵まれるという。

東アジア / 中国

民族名：ミャオ族
主な居住地：中国（貴州、湖南、雲南、四川、広西チワン族自治区、湖北、海南など）、東南アジア（ラオス、ベトナム、タイ）、欧米（アメリカ、フランス、オーストラリア、カナダなど）

　ミャオ族の頭飾りは、地域や集団によってさまざまである。銀細工のもの（p138）が特に有名だが、動物の羽根、布、髪、糸、竹、ビーズ、刺しゅうなど、使われる素材は多種多様で、衣装と同様に、頭飾りは集団を区別する目印になっている。写真の貴州省恵水県の「擺金苗（バイチンミャオ）」の少女は、色とりどりのビーズで飾られた笠をかぶっている。笠は中国で「斗笠（ダゥオリィー）」といい、殷の時代にもあったとされ、唐宋時代には漢族だけでなく少数民族もかぶるほど人気があった。恵水のミャオ族は、雨の多い山地に暮らしているため、雨除け用の斗笠は必需品。このような笠を頭飾りにするミャオ族は、広西チワン族自治区の隆林県にもいるが、彼らは貴州から移住してきた人びとである。地理的な距離は遠いが、同じ支系であることは斗笠からもわかる。

東南アジア / ベトナム
地域名：ホーチミン

　ベトナムのホーチミン市などの街では、女性が「アオザイ」を着ている姿をよく見ることができる。アオザイは、現在でも日常生活の中で幅広く着用されているベトナムの民族衣装である。「アオ」は上衣、「ザイ」は長いという意味で、「長い上衣」を意味するベトナム北部の方言に由来する。アオザイは、チャイナドレスの起源とされる18世紀の中国・清朝の衣装「旗袍（チーパオ）」がもとになっている。上衣は「チャイナカラー」とよばれる立襟で、長袖・細身の曲線的デザインが印象的。丈は膝下やくるぶしまでのものもあり、脇にウエストまでの深いスリットが入っている。下衣には直線的なゆったりとしたズボンを着用する。色は、かつては未婚女性が白、既婚女性は黒を着る慣習があったが、現在のアオザイはカラフルで、文様もさまざまであり、多くの女性がアオザイのおしゃれを楽しんでいる。

093

アフリカ / エチオピア

民族名：ハマル族
主な居住地：エチオピア南部、オモ川下流

　エチオピア南部に住むハマル族の人びとは、青年が成人になるための通過儀礼「牛跳びの儀式」で知られる。牛跳びの儀式とは、適齢期を迎えた少年が10〜15頭の牛の背中の上を3往復ほど跳び、これに成功した者が成人として認められ、結婚が許されるという儀式である。儀式の際、女性たちは儀式を見学するために集まる。写真は、牛跳びの儀式に集まった女の子。頭には赤と黒の帯状のビーズを巻き、髪型は土などを塗り込んで小さく丸めている。ストライプの袖なしのシャツには、赤いビーズの幅の広いネックレスを合わせている。下衣には革や布の腰布、特に後ろだけ長くなっているスカート状の革を巻く姿が一般的である。ハマル族の男性は、腰布を巻いて、上半身に塗彩を施すが、最近はシャツを着ていることも多い。

南アジア / スリランカ

　セイロン紅茶の島として有名なスリランカは、湿潤地帯と乾燥地帯、高地と低地といったさまざまな自然環境を持つ。シンハラ人が人口の割合の多くを占め、そのほかにタミル人や先住民のヴェッダ人などが暮らしている多宗教、多民族国家である。
　スリランカの男性の代表的な民族衣装は、「サラマ」「サロン」とよばれる、筒状に縫ったスカートのような布を腹部で結ぶ腰巻。写真の少年は、1815年に滅びたキャンディ王国の衣装を着ている。現在では、この衣装は結婚式や祭りの際に着用されている。赤紫の布に金糸で見事な刺しゅうが施されており、袖が左右に大きく張り出したデザインが印象的。帽子は前後左右でつまんだような形をしていて、中央上部には金の飾りが付いている。下半身は、白いズボンの上に白地に金の柄の入った布を巻き、金糸で刺しゅうされたベルトを締める。

ヨーロッパ／ルーマニア
地域名：マラムレシュ

のどかな田園と農業地帯を持つルーマニア北西部の県マラムレシュでは、共産主義体制下においても産業化の波を受けることなく、都市部とは異なる素朴な生活が営まれてきた。羊の飼育と放牧を主とする暮らしの中で、村人たちは高齢者の服装や祭日の晴れ着に、写真のような独自の民族衣装を残してきた。少女は、白いブラウスにペチコートをはき、その上にギャザー・スカートをはく。ブラウスの四角いヨーク（切り替え布）や、ギャザーを取った袖や袖口は、白糸刺しゅうでおおうように装飾される。頭をおおう木綿のスカーフとスカートの柄に、この地に咲く大輪の赤いバラが用いられるのも特徴のひとつ。写真の幼女がはいている靴は、爪先の尖った「オピンチ」とよばれる平たい革靴で、靴穴に通したひもを足に結んで着用する。老齢の女性は、暗い色調の衣服で装う。

南アメリカ／ペルー

民族名：ケチュア族
主な居住地：ペルー、ボリビア、エクアドル、チリ、コロンビア、アルゼンチンなどのアンデス山地

　15世紀頃に栄えたインカ帝国の文化は、スペイン人に征服された後、ヨーロッパ文化の影響を受けながらも、ケチュア族の人びとに受け継がれてきた。
　衣服の面では、アルパカやラマの毛で織った布で作られた男性用のポンチョ、女性用のショールなどといった伝統的な衣服が残されている。またヨーロッパの影響を受け、女性の腰巻衣はスカートに変化し、山高帽やパナマ帽などの帽子を取り入れ、女性もかぶるようになった。写真はインカの古都クスコで撮影された、子どものラマを連れた女の子。ラマはアンデスのラクダ科の家畜で、荷物運搬に使役したほか、毛や皮革は衣類に使われるなど、この地域の人びとにとって欠かせない生物である。少女は伝統的な長袖の上着「チャケタ」とスカートの「ポジェラ」を着て、アップリケの付いた帽子をかぶっている。帽子の形は地域によってさまざま。

ヨーロッパ / オランダ
地域名：ウルク

　オランダ中部のフレヴォラント州にある都市ウルクは、ゾイデル海に浮かぶ島であったことから、漁業や水産加工業が盛んな港町として知られる。ウルクの祝日「ウルカーデイ」では、土地の風習を讃えるとともに、観光客の目を楽しませる伝統的な民族衣装が着られる。住民の多くが漁師であったという背景もあり、青い海によく映えるストライプの柄が印象的である。写真の少年は円筒形の黒い帽子をかぶり、赤地に紺と白の縦縞柄「ウルカーストライプ」の立襟シャツと、膝下丈の黒いズボンを着ている。また少女は耳や後頭部をおおう帽子をかぶり、サテン地の鮮やかな水色の胴着に、黒の半袖ブラウス、縦縞柄のエプロンを着用している。少女のかぶり物は黄色のレースで縁取られているが、結婚すると色の種類が増え、寡婦になるとレースの部分が取り除かれるとされる。

北アメリカ / アメリカ

民族名：アーミッシュ
主な居住地：アメリカ北東部、カナダの一部にあるアーミッシュ・セツルメント

　アーミッシュは「再洗礼派」とよばれるキリスト教の宗派のひとつで、18世紀にヨーロッパからアメリカへ入植し、独自の共同体を作って生活している。その生活様式は独特で、電気や自動車、インターネットなどの現代の技術から一定の距離を保ち、主に農業や酪農で生計を立てている。写真はアーミッシュの女の子で、無地のワンピースにエプロン、頭には黒い帽子をかぶっている。帽子は白いオーガンジー製のものもあり、髪は後頭部でまとめている。彼らの服は無地で色はグレー、青、緑、紫、茶などの単色で、飾りは一切付けない。子どもの服は明るい水色やピンクなどもある。服はボタンを付けずにピンやホックで着脱し、ベルトは用いない。端切れや古着はキルトにして利用するが、独特の美しさを持つアーミッシュ・キルトにはコレクターも多い。

099

100

南アジア / インド
民族名：ボンダ族
主な居住地：オリッサ州

　インド東部、オリッサ州ジャイプール郊外の丘陵地帯に住む少数民族・ボンダ族は、外部との接触を断ち、特別な地域で生活している。女性は農業、男性は狩猟や酒造りをして暮らしている。そんな彼らに出会えるのは、週に一度アンカデリで開かれる木曜市。彼らは農作物や酒を販売したり、物々交換をしたりするため、頭に荷物を乗せ、3時間ほどの道のりを歩いてやってくる。ボンダ族の女性の衣装は特徴的で、上半身には黄色やオレンジ色の鮮やかなビーズのネックレスを、肌が見えないくらい何重にも掛け、頭にもビーズ細工を巻く。下半身は、20cmほどの手織りの木綿の布を腰に巻いただけ。ネックレスと腰巻だけの衣装は、褐色の肌に長い手足のプロポーションを見事に引き立たせている。

オセアニア / サモア
地域名：サヴァイイ島

　サヴァイイ島は、南太平洋のサモア独立国最大の島である。少女たちの服装は一見、現代的なワンピースだが、サモアの民族衣装の要素が見られる。ポリネシア地域の伝統的な衣服は「ティーティー」とよばれる腰巻衣である。これは「ティ」というこの地域のユリ科の植物に由来する。この樹木の葉は槍のような形をしていて、ウエストに巻いたバンドからその葉をひらひらと垂らして腰巻衣にする。ティーティーは、1枚だけで着用することもあれば、腰巻布と重ねて着用することもあった。少女たちのワンピースに飾られた緑色の布は、ティーティーの葉のイメージなのであろう。頭には、サモアの人びとがアクセサリーで最も重視するヘッドドレスをかぶっている。これも緑の葉で飾られているが、植物や鳥の羽根、貝殻で飾った「ツィガ」というかぶり物は特に重要視される。

ヨーロッパ／イギリス
地域名：バングラタウン
祭り名：ボイシャキメラ
開催時期：4月14日（ロンドンでは5月）

　ロンドンの東地区にあるブリック・レーンは、バングラデシュから移住してきた人びとが多く集まる地域で、「バングラタウン」とよばれている。「ボイシャキメラ」とは、バングラデシュの新年を祝う祭りのことで、「ボイシャキ」は新年、「メラ」は祭りを意味する。バングラデシュの暦では4月14日が元日にあたるため、通常は4月14日に行われるが、ロンドンでは気候が良くなる5月に開催され、バングラデシュ国外で行われるボイシャキメラとしては最大の規模となっている。バングラデシュの女性は、インドと同様に「サリー」とよばれる民族衣装を身に着けており、写真の少女も色鮮やかなサリーをまとっている。サリーは幅1m、長さ5〜6mの1枚の布で、スカート状にひだを取りながら腰に巻き、残りの部分で上半身や頭をおおうように身体に巻き付けていく。

103

オセアニア / クック諸島
地域名：アチウ島

　クック諸島は、南太平洋ポリネシアに点在するサンゴ環礁と火山島からなる国。アチウ島は南部諸島に位置し、コーヒー栽培が行われている。ダンスを踊る写真の子どもたちは、ハイビスカスの繊維やパンダナス、バナナの葉などで作った腰巻衣「キリア」を着用している。膝丈またはくるぶしまでの長さのスカートは、ヒップをゆっくりと動かす女の子の踊りに合わせて揺れ動き、男の子のスカートは、はさみのような激しい足の動きを際立たせる。男の子の上半身は裸だが、女の子はお隣のタヒチから伝わった、ココナッツの実を利用したブラを身に着けて踊る。男の子は貝を編み込んだヘッドバンドを巻き、女の子は「ティ」という植物の葉や鳥の羽根をヘッドドレスやウエストに飾り、全員、肌にはほのかな艶と香りを付けるためにオイルを塗っている。

アフリカ / モロッコ
民族名：ベルベル人
祭り名：婚約祭り　開催時期：9月頃

　ベルベル人は、北アフリカを中心に居住する先住民で、7世紀以降にイスラム教化したという。イスラム教の祭りの中で特に有名なのが、アトラス山脈の街イミルシルで開かれる「婚約祭り」である。この祭りは、結婚相手を見つけるために、周辺地域からベルベル人の若い男女や親族が集まり、3日間に渡って開催される。祭りでは、美しい衣装を身に着けた人びとが社交や歌、ダンスを楽しみ、結婚相手を探す。結婚を決めたカップルは、その場で結婚式が開かれる。写真は、祭りに参加するために華やかな衣装と化粧で着飾った少女。頭には格子の地模様のある黒い布を巻き、スパンコールをまとめて房状にしたものを緑のひもに付け、頭飾りにしている。肩に見える横縞の布は、伝統的なフード付きの外套「セルハム」。縞の模様はさまざまあり、所属するグループを表している。

ヨーロッパ／エストニア
地域名：セトゥ地方

　エストニアは、言葉も文化もフィンランド人に近いが、歴史的背景からドイツやロシアの影響も受けた国でもある。エストニア南東部にあるセトゥ地方は、特に隣接するロシア文化の影響を受けた。エストニアの民族衣装は多様で、ブラウスの袖や襟、エプロンなどに施された花柄や幾何学文様の刺しゅうに、地域ごとの特色を見ることができる。写真の少女のブラウスは、麻地で大きく膨らんだ袖に赤い刺しゅうが施されている。これはセトゥ地方の民族衣装で、少女が胸元に飾っている銀細工も、赤糸刺しゅうと並ぶこの地域の最も顕著な特徴である。少女が頭に巻いている花冠風のヘアバンドは、未婚女性のかぶり物で、既婚女性は頭巾をかぶる。また既婚女性は、豊穣の条件とみなされたエプロンを必ず着用するのが、エストニアの民族衣装のスタイルである。

東南アジア / インドネシア

民族名：クニャー族
主な居住地：インドネシア、東カリマンタン州

　インドネシア東部のカリマンタン島東カリマンタン州は、マレーシアとの国境に近い。写真は、その山中に住むクニャー族の女性と赤ん坊。クニャー族は焼畑農耕民で、陸稲を栽培し、狩猟・採集・牧畜を行い、米を主食とする民族である。ロングハウスで生活し、さまざまな農耕儀礼を行う。女性が赤ん坊をおんぶしている背負いかごは、山深い生活の中、市場で得た布に色とりどりのビーズで刺しゅうを施したもの。動物の牙を2個ずつ布で束ね、房を作って付け、ヨーロッパの銀貨を鎖でつないで飾っている。布に施された黄色の渦巻きの文様は、祖霊神を表し、おぶられる赤ん坊を守護する意味を持つ。背負いかご全体が、黄、赤、緑、黒、白、銀といったさまざまな色彩でおおわれて美しい。

東アジア / 中国

民族名：スイ族
主な居住地：貴州省、
広西チワン族自治区やベトナムの一部

　貴州省に暮らすスイ族は自らを「虽（スイ）」とよぶが、1956 年に中国政府によって「水（スイ）」族と認定された。そのルーツは古代中国の南方にある「百越（ひゃくえつ）」の中の「駱越（らくえつ）」の支系にさかのぼり、唐代以後、南から貴州省に移動してきた人びととされる。自民族の文字は宗教儀礼の時にしか使わず、日常会話では中国語を話す。写真の青い民族衣装は、清朝を境に大きく変化したもの。清朝期の史料によると、女性は短い上衣に長いスカートというスタイルだったが、現在はズボンをはく。また衣服の縁取りに太いテープを飾るのは既婚者の印であったが、今は若い女性たちも市販の細いテープを衣服に取り入れている。淡い藍や緑の上衣と青いズボンとの組み合わせが定番で、結婚など盛装の際には必ず銀の飾りを着ける。優れた染織技術で名高く、豆乳染めの「水家布（スゥイジャアブゥ）」は 700 年の歴史を持つ。

ヨーロッパ / ギリシャ

地域名：カルパトス島

　エーゲ海の南東に浮かぶカルパトス島は、クレタ島とロドス島の間に位置し、ドデカネス諸島の中で 2 番目に大きい島である。古くは軍事的な要衝とされ、1947 年にギリシャ領に復帰した。山の斜面に建つ白壁の住宅や民族衣装など、島の伝統的な文化を意識的に保存・継承していることで知られ、復活祭には女性たちが色鮮やかな民族衣装を身に着ける。民族衣装は、膝下丈の白い綿製の長袖シャツと、胸前や脇にスリットが入った青や黒の上着、エプロンなどからなり、シャツの袖口やボタン回り、上着の袖口には精巧な刺しゅうが施されている。独身女性は白地、既婚女性は黒地のヘッドスカーフを着用し、豪華な金細工のコインや宝石のネックレスで首回りを飾るのが特徴的である。

東アジア / 中国

民族名：ハニ族
主な居住地：中国雲南省南部、ベトナム、ラオス、タイ、ミャンマーなど

　鮮やかな頭飾りの帽子をかぶっているのは、中国南部の西双版納（シーサンバンナ）に暮らし、稲作文化を営むハニ族の親子。地域によって民族衣装の形や装飾はさまざまだが、大地と太陽を表す黒と赤は、ハニ族の基本的な色調である。これらの衣装に年齢や身分、結婚や出自などの情報が含まれている。古代羌人（チャンジン）に祖先を持つハニ族の人びとは、文字を持たないが多種多様な方言があり、豊かな口承文化が継承され、神話や歌、衣装の中に民族が移動してきた歴史が語られてきた。衣装の中でも重要視されるのは帽子で、帽子はそれぞれの頭飾りから地域がわかるようになっている。写真の男の子の帽子に飾られている銀鈴や銀幣には、魔除けの効能があるとされる。頭頂部の赤い毛糸で編んだ花は「馬纓花（マーインホゥア）」といい、幸せな生活を象徴する。ハニ族は東南アジアでは「アカ」ともよばれている。

111

北アメリカ
民族名：イヌイット
主な居住地：アラスカ、カナダ、グリーンランドの極北地域

　現在のイヌイットには極北地域に住む人と、都市部に出て住む人とがいる。いずれにしても以前のような狩りによる生活は送っていない。また、電気やガス、水道などのインフラやスノーモービル、生活家電などが生活に定着しており、服も既製品のジーンズやシャツを着ている。毛皮の防寒用の衣服や手袋などを作るのには特別な技術が必要で、代わりに「ダッフルコート」とよばれる羽毛を中に入れた布製のフード付きの外套を作って着ることが多い。写真の女の子たちが着ているのはそういった現代風の外套で、フードの顔に接する部分や袖口などには毛皮を使っている。足元はゴム底の既製品のはき物をはいている。伝統的なイヌイットの外套は頭からかぶって着るものが多いが、右の女の子の外套は、ジッパーで前を閉めて着るタイプのもの。

アフリカ / マリ
地域名：セグー

　マリは、サハラ砂漠、サヘル地帯、南部のニジェール川流域の3地域に分かれる。マリ北部にはトゥアレグ族が遊牧生活を営み、中央部に位置するニジェール川流域には、多くの人口が集中していて、農業と鉱物資源によって生活を営むなど、それぞれの地域で多様な民族が暮らしている。一般的に、マリの女性は鮮やかな泥染めの布を、ブラウスと腰巻のようにして着たり、裾の長いワンピース風に仕立てたりしておしゃれを楽しみ、頭には衣服と同じ布やスカーフを巻く。中央部のセグー州のこの少女は、頭に大きな洗面器を乗せて食器などを運んでいるところ。青地に黄色の大きな花模様のある、袖にフリルの付いたドレスを着て、腕にはビーズのブレスレットをはめている。アフリカでは、運搬の際に、荷物を頭の上に乗せる姿がよく見られる。

112

113

東南アジア / ベトナム

民族名：黒モン族
主な居住地：ベトナム北部、サパ

　ベトナム北部、中国との国境近くの高地にあるサパという街には、黒モン族が住んでいる。黒モン族の人びとは、藍染めによる紺と黒の衣装を身に着けている。これは藍の虫除けの効果と、高地で寒冷な気候から身を守る保温の効果を得るため。写真の子どもたちは、姉妹と見られ、同じデザインの衣装を着ている。紺の上衣の端は赤のステッチでかがられ、両袖にろうけつ染めによる文様の入った別布が縫い付けられている。別布の上下には、赤のボーダーの布が縫い付けられているのがアクセント。上衣には、寒さをしのぐために襟が付けられ、風除けのために立たせてあり、下衣には黒のギャザースカートをはいている。黒モン族は、その名の通り、黒っぽい服装を特徴としているが、赤や黄などの鮮やかな色がアクセントとして使われ、独特の雰囲気を放っている。

西アジア / イラン
地域名：アブヤーネ

　イラン中部にあるアブヤーネ村は、歴史的伝統を持った村で、国家遺産にも指定されている。この村は7世紀にアラブ人が侵攻してきた際、強制改宗を嫌がり脱出したゾロアスター教徒たちが作った村のひとつとされ、今でも当時の慣習が残されている。山々と緑に囲まれたこの村は、家々が赤土で作られているため、村全体がピンク色に染まって見える美しい村としても有名で、夏には観光客が多数訪れる。

　この地域の女性は皆、白地にバラ模様のスカーフをかぶっている。この少女も頭には小さな縁無帽をかぶり、その上からバラ模様のスカーフを掛け、あごの下で結んでいる。上衣にはサイドにスリットのある細かい花柄のドレスを着て、下衣には何枚かのペチコートを重ねて膨らませた上に、裾に刺しゅうの入った黒地のスカートをはいている。この服装も、ゾロアスター教の名残であるとされる。

西アジア / UAE

　アラブの男性の伝統的な衣装は、ゆったりとした長袖の長い丈の服と、保護用のかぶり物である。この「トーブ」とよばれる装飾のないシャツドレスタイプの衣服は、イスラム教徒が行う1日5回の祈りの際に、身体の動きを妨げず、身体を隠すことができる形になっている。飾りのない質素な衣服なのは、神の前ではすべての人が平等である、というイスラム教の教えによるため。この少年は、前に白い房飾りの付いた丸襟のトーブを着用している。これは白い綿製だが、冬用として軽い羊毛やポリエステルで作られたものもある。トーブの下には、「シャルワール」というウエストがゴムになっているズボンをはく。また、強い日差しと風で吹き付けられる砂を防ぐため、頭には赤と白の格子文様のターバン「ケフィエ」を巻いている。

ヨーロッパ / ハンガリー
地域名：ハヨーシュ
祭り名：収穫祭　開催時期：毎年9月

　ワイン造りの盛んなハンガリーでは、広い地域に渡ってぶどうが収穫される。写真は、ハンガリー大平原にあるワイン産地の街ハヨーシュで行われた収穫祭の一場面。毎年9月には、この街のワイン製造やぶどう園の農作に関わる人びとが祭りに集い、民族衣装を着てダンスなどを楽しむ。写真の少年・少女が着ているのも、この地域に伝統的な衣装。少年は白いシャツに黒いベストを着て、裾口の広い黒いズボンをはいている。少女は白糸刺しゅうをふんだんに施した半袖のブラウスに、ペチコートで膨らませたスカートをはき、その上に花模様の白いエプロンを掛けている。少女の衣装には、近郊の街カロチャに伝統的な、「カロチャ刺しゅう」の特徴である赤・黄・青・緑などの色を使った色彩豊かな花模様や、レース風の透かし模様が表されている。

ヨーロッパ／イタリア
地域名：ベネチア
祭り名：ベネチアンカーニバル
開催時期：1月下旬から3月上旬にかけての2週間程度

「水の都」として知られるベネチアは、イタリア北部のアドリア海に面した都市。カーニバルの開催期間には、祭りの中心地のサンマルコ広場に、豪華な仮装衣装を着て仮面をかぶった人びとが多数集まる。起源は古く、一説では12世紀までさかのぼるといわれる。カーニバルとは謝肉祭を祝う祭りで、身分に関わりなく祝うために仮面を着けたともいわれ、18世紀頃にはヨーロッパ各地で仮面舞踏会が催されていた。仮面には、右の少年が着けている「バウタ」という口の部分が大きく突き出たものや、左の少女がかぶっているようなアイマスク状の「コロンビナ」などの種類がある。また「ペストの医師」という意味の、口と鼻の部分が鳥のくちばしのように長く突き出たタイプもあり、これは14世紀に大流行したペストを診る医師が、患者からの感染を防ぐためにかぶった仮面に由来し、くちばしの部分には消毒用の薬草を詰めたという。

中央アメリカ / コスタリカ

　中央アメリカ南部に位置するコスタリカは、太平洋とカリブ海にはさまれた東西に狭い国。中南米では珍しく、人口に対して白人の割合が高いのもこの国の特徴のひとつである。
　写真は、小学校の祭りで踊る少女。丸くたっぷりとした裾広がりのスカートは、3色の段替わりになっていて、コスタリカの旧宗主国スペインの踊りの衣装、フラメンコの衣装に似ている。16世紀に入植したスペイン人による酷使と、ヨーロッパ人によって持ち込まれた疫病のため、コスタリカの先住民は植民地時代に激減した。そのため現代のコスタリカ文化に残された先住民のインディオ文化の影響は、ごく少ない。民族衣装や祭りについても同様で、インディオ由来のものはあまり残されていないとされている。

西アジア / ジョージア

ジョージアは、ヨーロッパとアジアの境目に位置する国で、近年までは「グルジア」とよばれた。人類社会発祥の地のひとつともいわれ、各地で古い文化が発見されている。ジョージアを含むコーカサス地域は、古代より、ギリシャ、ローマ帝国、ビザンチン、ペルシア、オスマン・トルコなどの支配と文化的影響を受けてきた。ソ連から独立を果たした現在のジョージアは、ロシアの影響から抵抗しつつ、民族的アイデンティティを強く意識している。少女が着ているのは、ジョージアの伝統的な衣装のひとつ。前合わせ型衣・カフタンの襟元には、金糸刺しゅうが施され、頭をおおっているスカーフにも装飾がなされている。年配になると、このスカーフの下に、ぴったりとした短い円筒形の帽子をかぶる。かぶり物は、それぞれの民族性や年齢、社会的地位を表す役割を果たしていた。

ヨーロッパ／スウェーデン
地域名：ダーラナ地方

　スウェーデンは、スカンジナビア半島の東半分を占める国。首都のストックホルムは近代的な都市であるが、国土の約半分は森林におおわれ、豊かな自然に恵まれている。スウェーデンには400種類以上の民族衣装があり、中部のダーラナ地方には、教会の行事によって規定された慣習的な服飾文化が残されている。写真の少女が着ているのもそのひとつで、健やかな成長を願う花模様が施されたスカーフを身に着けている。シィリアン湖畔の街レクサンドでは、女性は日曜日には赤・白・黒の縦縞のエプロンを着用し、クリスマスや夏至祭りなどの祝祭日には特別に決められた色のエプロンを掛ける。レクサンドの夏至祭りには、周辺の村や地域から民族衣装を着た人びとが集まり、にぎやかな祭りとなる。

東南アジア / ミャンマー
地域名：ヤンゴン

　仏教の国ミャンマーでは、男の子が僧侶になるための儀式を寺院で受ける習慣があり、女の子も短期間であるが寺院に預けられる。それは女の子にとって、両親からの最高の贈り物とされ、彼女のその後の人生に長く良い効果をもたらすといわれている。写真の女の子は、仏教徒となるための最初の儀式に臨むところ。女の子が着ている衣装のデザインは、古代ビルマの人びとの衣装に由来するもので、頭飾りは丸い形に縫われ、赤い布で縁が飾られている。その表の黄色の布に黄、赤、ピンク、青、緑のスパンコールが刺しゅうされ、ロータス（蓮）をイメージした飾りが頂上に付けられている。頭飾りや肩からはジャスミンの花を連ねた飾りが、さらに首にはピンクのスパンコールと白いビーズを重ねた首飾りが掛けられる。これらの装飾は、清らかで華やかな祝福のイメージをよく表している。

アフリカ / ニジェール

民族名：フラニ族
主な居住地：ニジェール、セネガル、チャド、モーリタニアなどサヘル地帯
（サハラ砂漠南縁部）

　ニジェールに住むフラニ族には、都市部に定住する人びとと、サヘル地帯で遊牧生活を行い、家畜を西アフリカ各地で取引している人びとと、農耕を行う人びとがいる。フラニ族のほとんどの人びとがイスラム教を信仰しており、またニジェールは乾燥地帯であるため、全身をおおう衣服を着るのが一般的である。男女ともにビーズの装飾品を多数身に着けるのも、フラニ族の特徴のひとつ。特にサバンナ地帯の民族の女性は、頭飾りに凝る習慣があり、フラニ族の場合は、帽子のようにして頭に布を巻き、琥珀のビーズや、金、銀、コインなどで装飾する。

　この少女は、青地に黄色で幾何学模様が染められた美しい布で身体をゆったりと装っている。首には赤、白、黄、緑、青などのビーズのネックレスを重ね、頭には銀のコインを装飾としたビーズのヘアバンドと青い布を巻き、着飾っている。

南アジア / ネパール

民族名：ネワール族
主な居住地：カトマンズ盆地とその周辺

　額の中央に「ティカ」（悪霊払い）を付けてこちらを向く赤ん坊は、「パスニ」の儀式の真っ最中。パスニは、女の子ならば生後5か月目、男の子は6か月目の吉兆の日に、親類縁者が立ち合って、僧が執り行うお食い初めの儀式である。多民族国家ネパールの、ほぼすべての民族が同様の儀式を行っていて、最初に口にする固形物はご飯とされる。

　ネパールでは赤が縁起の良い色とされ、祝祭の衣装には金糸を織り込んだ赤い絹織物を身にまとう。絹は神聖で自由の象徴ともいわれ、パスニの赤ん坊の衣装もそれにならい、絹が使われる。絹は高価なので、絹に似た輝きを持つ織物も用いられる。この赤ん坊は、右前合わせの上衣とズボン、ひだで膨らんだ帽子をかぶって儀式に臨んでいる。帽子の形はさまざまで、赤ん坊によって異なり、決まった形はない。

東アジア / 韓国

地域名：ソウル

　「韓服（ハンボク）」とよばれる韓国の民族衣装は李朝朝鮮時代の服飾を受け継いだもので、北朝鮮の人びとの民族衣装でもある。現代では結婚式や還暦などの通過儀礼や、国際的な行事などの折に着用されている。

　写真は、「セットン・チョゴリ」を着て、「ボックン」という子ども用の帽子をかぶった男の子。「セットン」は縦縞状に赤・青・黄・白・緑の5色の布をつないだもので、袖に用いられることが多い。セットンには子どもが元気に成長するようにという願いが込められていて、韓国では1歳の誕生日を迎えた子どもにセットン・チョゴリを着せ、盛大に祝う風習が残っている。「チョゴリ」は上衣の意。下衣には、男の子はズボン状の「パジ」を、女の子は巻きスカート状の「チマ」をはく。パジの裾口には「タニム」というひもが付いていて、裾口を締めてはくが、女の子はタニムの付いていないパジをチマの下にはく。

ヨーロッパ / イギリス
地域名：ウェールズ地方

　ウェールズは、グレートブリテン島の南西部に位置する自然豊かな地域である。18世紀から19世紀には石炭などの地下資源を豊富に産出し、イギリスの産業革命を支えていた。古くはケルト人が住んだ地域で、ノルマン人の征服やイングランドへの統合などの歴史を経て、現代でもウェールズ語を話したり、ウェールズ国歌を歌ったりするなど、独自の文化を大切にし、発展させてきた。少女が着ているのは、19世紀に確立したと考えられるウェールズの女性の民族衣装で、細かいチェック柄のスカートの上にエプロンを掛け、ショールを羽織る。黒いフェルト製の山高帽が印象的。少女のショールはチェック柄だが、白いレースのショールや赤いクロークを羽織るスタイルが一般的である。手に持っている水仙の花は、ウェールズの国花でもある。

ヨーロッパ / ポーランド
地域名：ウォヴィチ
祭り名：聖体祭　開催時期：毎年5月〜6月

　ポーランド中央部の街ウォヴィチは、12世紀の教皇インノケンティウス2世の勅書にも名が記されていて、ポーランドで最も古い街のひとつとして知られている。写真は「聖体祭」に参加するウォヴィチの少女。聖体祭の際、ウォヴィチではこのような民族衣装を着た少女たちが、バシリカ様式の大聖堂から始まる聖体行列を先導する。赤いバラ模様のスカーフをかぶり、サンゴの首飾りを着けた少女たちは、カットワークの袖口とレースで縁取られた襟のある白いブラウスを着る。その上に、黒いビロードの胴衣とカラフルな縞柄のスカートからなるドレスを着用する。ブラウスと胴衣には草花の刺しゅうが施され、多彩で重厚なウール地のスカートの裾には、胴衣と同じ模様の刺しゅうで飾られた黒いビロード地が帯状に接ぎ足されている。

アフリカ／エチオピア
民族名：アリ族
主な居住地：エチオピア南部

　アリ族の人びとは、伝統的な円形の壁の上に木の枝を組んで、植物の葉や茎を屋根に乗せた住居に住み、モロコシやコーヒーを栽培して生活を営んでいる。以前は男女とも上半身は裸で、下衣に腰布を巻き、たくさんのビーズのネックレスやイヤリングをしていた。近年はTシャツにスカートやズボンといった服装が一般的である。女性は頭にスカーフをかぶることもある。この少女は、細かくカールさせた髪に髪留めを付け、スカーフを巻いている。衣装はTシャツとスカートの組み合わせ。スカートは色彩豊かな模様があることが多い。この少女は赤、ピンク、青の髪留めに、ビーズの逆台形の大きなネックレスを掛け、カラフルに着飾っている。腕には、Tシャツと同じ色を使ったアームレットを巻いているのもおしゃれ。

東アジア / 日本

民族名：アイヌ
主な居住地：北海道周辺

　北海道の先住民族であるアイヌは、本州との衝突を繰り返しながら、かややや笹で作られた写真の背後にあるような竪穴住居「チセ」に住み、独自の文化を発展させてきた。狩猟を中心とした生活で、「カムイ」とよばれる神の信仰や、熊の霊送り「イオマンテ」の儀式などが知られている。アイヌの民族衣装は日本の着物と似た形で、直線裁ちの一部式の衣服を、前で合わせて帯を締める。独特な幾何学文様のアイヌ文様は、帯状の布をアップリケのように縫い付けた切り伏せ刺しゅうによって施される。樹皮から作られたものを「アットゥシ」、木綿衣に白い刺しゅうが施されたものを「カパラミプ」、色のある伏せ刺しゅうのものは「ルウンペ」とよび、また木綿衣に黒か紺の木綿の切り伏せ刺しゅうを施したものを「チカラカラペ」とよんだ。

中央アジア / アフガニスタン
民族名：キルギス人

　写真の撮影地は、アフガニスタン北東のバダフシャーン州に位置する、東西に細長く伸びた回廊地帯「ワハーン回廊」。西側にはワヒ人が、東側の山岳地帯にはキルギス人が暮らし、「最後の秘境」として残された山岳地帯である。この子どもたちはキルギス人の遊牧民で、羊の骨をかじっているところ。左の少女は、貫頭衣型のドレス「ケミス」を着用し、その上にスパンコールやボタンで飾られた中綿入りベストを着ている。頭には模様が織り出された真っ赤なベールをかぶっている。右の男の子は、膝丈のシャツ「ペロン」と下衣「トンボン」、その上に綿の入った「チャパン」を着ている。頭には「コパ」とよばれる刺しゅうで飾った半円球の帽子をかぶっていて、大人の男性はこの上にターバンを巻くのが一般的なスタイルである。

南アメリカ / ペルー

地域名：クスコ
祭り名：コイヨリティ
開催時期：毎年5月または6月の満月の日

　ペルーでは紀元前から多くの古代文明が栄え、特に15世紀頃にはインカ帝国が繁栄し、優れた文化を誇った。スペイン植民地時代には、先住民が激減しながらも、伝統の文化を色濃く残し、キリスト教化されてからも伝統的な信仰を守り続けてきた。

　写真はアンデス地方の祭り「コイヨリティ」に参加し、色彩豊かな衣装を着た踊り手たち。「星と雪の巡礼」を意味するこの祭りには、民族衣装を着た人びとが、標高5,000mの峠を越える巡礼を経て、各地からクスコ近くの聖地に集まり、3日間に渡って踊りや祈りを捧げる。現在では観光客も含め10万人以上が集まる大規模な祭りとなっていて、アンデス各地の民族衣装を見ることができる。

　写真の踊り手たちは、伝統的な肩掛けの前面をピンで留め、手には丸い飾りの付いた獣毛で作られたひもを持っている。これは放牧したラマを追い立てる際に使うひもで、くるくる回しながら踊る。

東南アジア / ベトナム

民族名：花モン族
主な居住地：ベトナム北部、ハ・ギアン州

　花モン族は、赤とピンクの色調で全体が統一された衣装が特徴である。これらの色は、幸運の色とされていて、「花」モン族という民族名の由来にもなっている。写真の少女の上衣は、襟元から右脇にかけて流れるように線が続く、アシンメトリーな打ち合わせ。刺しゅうは、花、蝶、ぶどう、動物などの自然のモチーフが抽象化して描かれ、無数にある線の重なりは、棚田を表しているとされる。刺しゅうしたテープ布が並べて縫い付けられ、少女がはくスカートの上部には、アクセントに青い布が接ぎ合わされている。上衣の襟の部分には、鮮やかな緑の布が使われている。頭には、青、ピンク、緑のチェック柄の布が巻かれ、赤とピンクの服を引き立てる。さらに耳には、服と同じ色使いのビーズのイヤリングが着けられ、民族名にふさわしい、日常生活の中での整えられたおしゃれが感じられる。

134

ヨーロッパ／ブルガリア
地域名：カザンラク
祭り名：バラ祭り　開催時期：毎年6月

　バルカン山脈のふもとの平原に開けた都市カンザラクは、バラの生産地として有名である。この市の東端に位置する「バラの谷」で採れるローズ・オイルは、世界の香水の約7割に使用されているという。この地のバラの収穫を祝い、毎年6月の第1週に開催されるのが、「バラ祭り」である。写真は、祭りのパレードに参加する少年・少女たち。ブルガリアの三大祭りのひとつ「クケリの祭り」に登場する、クケリの仮装をした少年を、民族衣装を着た少女たちが囲んでいる。少女たちの膝まであるスモックと前後に掛けた2枚のエプロンには、野に咲く花々を大小に抽象化したアップリケや刺しゅうが施されているほか、それぞれに意味があるとされる幾何学模様の刺しゅうも見られる。腰に巻くベルトには、多産や魔除けなどの意味が込められている。

アフリカ / エチオピア

民族名：カロ族
主な居住地：エチオピア（オモ川東岸）

　エチオピアの少数民族であるカロ族は、牧畜や農業を営んで生活し、現在でも木の枝をテント状に組み合わせた住居で暮らしている。男女ともに腰布を巻いただけの、裸に近い状態で生活している人びとが多く、男性はボディ・ペイントをしている。女性は髪の毛に赤土を塗り、下唇に穴をあけ、そこにアクセサリーを刺す姿が一般的。この少女は、頭から三角形の模様の細い帯を掛け、何重ものビーズのネックレスをして、下半身には腰布を巻き付けている。たくさん重ねたブレスレットは、肘の下あたりまで届いている。前に掛けているのは、ビーズ飾りを施したエプロン状の革の布で、赤と黒の房飾りが付いている。これらの衣装はこの地域に住む民族特有のもので、装い方にそれぞれの部族の特徴が出る。装飾的な模様のある布から無地のシンプルな布まで、種類はさまざま。

ヨーロッパ / クロアチア

地域名：ザグレブ
祭り名：国際民族祭　開催時期：毎年7月

　バルカン半島に位置するクロアチア共和国の首都ザグレブでは、毎年7月下旬の週末に「国際民族祭」が開かれる。現在ではヨーロッパ各国からも参加者を招く盛大な祭典だが、もともとはスラヴ系のクロアチア人が、地域に独特な民族衣装と舞踊を披露するための祭りだった。13種類にもおよぶクロアチアの民族衣装は、第二次世界大戦以前にこの地方に住んだ農民たちが、日常生活で着用していたもの。タック（布地を小さくつまんだひだ）のあるゆったりとした長袖のブラウスに、ひだ付きのスカートとエプロンを着て、腰に飾りひもを巻くのが基本的な形である。ブラウス・スカート・エプロンに施された刺しゅうの色や位置、図柄でそれぞれの地域を識別できるようになっている。ザグレブなど中央クロアチアの地域は白地に赤の刺しゅうを、東部クロアチアの地域は白地に赤と黒の羊毛糸で刺しゅうを施す。

東アジア / 中国

民族名：ミャオ族
主な居住地：中国（貴州、湖南、雲南、四川、広西チワン族自治区、湖北、海南など）、東南アジア（ラオス、ベトナム、タイ）、欧米（アメリカ、フランス、オーストラリア、カナダなど）

　中国国内にいるミャオ（苗）族とよばれる人びとは、少なくとも60以上のグループに分けられ、それぞれの衣装や髪型、装飾、言葉も異なる。そのため、同じ「ミャオ族」といっても、違う民族のようにも見えるのも不思議ではない。一般的に、女性の衣装の色や文様から、黒苗・白苗・青苗・紅苗・花苗などと区別されることが多い。世界遺産である張家界国家森林公園で撮影されたミャオ族の少女の銀の頭飾りには、花と鳳凰の細工が施されている。首飾りには「双龍搶宝（スワンロンチャンパオ）」（2頭の龍が宝珠を奪い合っている場面）の模様が浮き彫りにされている。首飾りの下には、蝶や魚などの形をした飾りや鈴がたくさん吊るされており、歩くとジャラジャラと音がする。蝶はミャオ族のトーテムのひとつで、子孫繁栄の象徴でもある。

ヨーロッパ/スペイン
地域名：ビリャビシオーサ

　スペイン北部アストゥリアス州ビリャビシオーサは、豊かな土壌に恵まれており、ロマネスク様式の教会建築が多く残る街である。今日では地元原産の良質なリンゴ果汁によるリンゴ酒「シドラ」の産地として知られている。スペイン北部の民族衣装は、農民が収穫を祝う祭りの衣装に由来するものが多く、女性はブラウスにスカートを合わせて、エプロン、ショールを身に着ける姿が基本型である。風船を持って走る写真の少女は、長袖の白いブラウスに、黒いライン飾りの入った赤いスカートをはいている。肩には端にフリンジ（房飾り）の付いたケープを羽織り、頭にはレースの白いスカーフをかぶっている。この衣装の上に、エプロンを掛ける場合もある。

ヨーロッパ / アイルランド
舞踊名：アイリッシュダンス

　現在ではショーアップされたアイリッシュダンスグループも見られるが、アイリッシュダンスはアイルランドに古くから伝わる民族舞踊である。激しいステップが特徴で、イギリス植民地時代にアイルランドの伝統文化を封じられ、窓の外からは踊っていることが見えぬよう、椅子に座って上半身は動かさず、足だけでリズムを刻んでいたことから生まれたともいわれている。女性の衣装は、刺しゅうの施された膝上丈のワンピース、もしくはスカートにソックスをはくのが一般的である。この少女のワンピースには、赤と黄色の糸で組ひも文様が刺しゅうされている。アイルランドには古くからケルト民族が住み着き、伝統文化を継承してきたが、この組ひも文様はケルトの伝統的な文様を表している。

東南アジア / カンボジア

舞踊名：王宮古典舞踊

写真は、王宮古典舞踊の衣装を身に着けた少女。カンボジアに古くから伝わる古典舞踊のうち、王宮古典舞踊はクメール王朝期の文化を伝える華やかな舞で、古くから王宮内で舞われてきた。現在はアンコールワットの遺跡とともにユネスコの文化遺産に登録されている。金色に輝く冠は、「アプサラの舞」でかぶられる特徴的なもの。アプサラとは、インドの神話では水の妖精、ヒンドゥー教の神話では天女といわれる。アンコールワットの遺跡を訪れると、その姿がレリーフとして刻まれているのを見ることができる。金糸や銀糸が衣装にふんだんに使用され、腰から下に着ける巻衣「サンポット」にも、日常のものとは異なり、金銀糸を織り込んだ豪華で格式の高いものを用いる。

143

アフリカ／ブルキナファソ
地域名：サヘル地域

　牧畜、農業が主な産業であるブルキナファソでは、トウモロコシや綿花の生産が盛んで、衣服には綿織物が多く使われている。
　日干しレンガや土を積み上げて作られた住まいには、円形の床の屋根に干し草を乗せたものや、数家族が集まって暮らす2階建ての集合住宅、壁一面に幾何学模様が描かれた住居も見られる。
　この地域の伝統的な衣装は「パーニュ」とよばれ、西洋の衣服の影響を受けた形で、鮮やかなプリントの3枚1組の布を仕立てて衣服とする。上衣とスカート、または巻衣からなり、若い女性の場合には、上衣には身体にフィットした形のものも着られる。そのほか、ウエスト部分がゆったりとした形や、丈の長い形も見られ、仕立てた布の残りを頭に巻く。家の入口に座っている写真の少女は、ワンピース形式のゆったりとしたドレスを着て、頭には布を巻き、ビーズのアクセサリーを着けている。

東南アジア / ベトナム

民族名：フラ族
主な居住地：ベトナム北部、バックハ

　フラ族は、ベトナム北部、中国との国境近くのバックハに居住する民族である。バックハは、多彩な伝統衣装を身に着けた女性たちが、衣類や日用品、食料品など、さまざまなものを売る日曜市が有名である。赤ん坊をおぶっている写真のフラ族の女性の衣装は、青地に黒の太いボーダー柄に布を接ぎ合わせ、その境目にアクセントとなる別布を刺しゅうしている。女性や子どものおぶい布にも刺しゅうやアップリケが施されている。赤、黄、緑、ピンクなどのカラフルな色彩が鮮やかで印象的である。子どもの帽子にも、額の部分には三角の刺しゅうが連続して施され、耳の部分に赤と青のひも飾りが付けられていて、愛らしい。ここでは、着る人自らが自分や家族の着る衣装を縫い、飾り、日常で着るという衣生活の原点を見ることができる。

南アジア / パキスタン

民族名：カラシュ族
主な居住地：パキスタン北西端

　パキスタンにはさまざまな民族が住んでいる。カラシュ族はイスラム教国家のパキスタンでは珍しい、非イスラム教徒の少数民族で、自然崇拝色の強い宗教を持つ。アフガニスタン国境に近いボンボレット谷、ルンブール谷、ビリール谷の3つの谷に住んでいる。男性は主に家畜を飼育し、女性は農業を行う。女性の衣装も、周囲のイスラム教の人びととは全く異なる。写真の少女たちのように、ウールの黒く長い貫頭衣を着用し、手織りの帯を締め、ズボンははかない。その襟元、袖、裾には豪華な幾何学模様の刺しゅうが施され、地の黒色とのコントラストでその美しさが際立って見える。髪型は前1本、横2本、後ろ2本の全部で5本のお下げ髪の上に、ビーズやボタン、多産豊穣を願う宝貝などが縫い付けられたヘアバンド「シュシュ」を巻き、三つ編みとともに後ろに垂らしている。

南アジア / インド

民族名：バンジャラ族、ランバディ族
主な居住地：カルナータカ州、マハーラシュトラ州、アーンドラ・プラデーシュ州など

　「バンジャラ」、「ランバーニ」とよばれる人びとは、インド西部や南部で出会うことのできる民族で、かつては小麦や塩の交易を職業としていた。
　この民族の女性の衣装は、スカート、ブラウス、かぶり布の組み合わせが一般的である。ブラウスには、いくつもの色鮮やかな布が縫い合わせられ、アップリケや刺しゅう、鏡、コイン、子安貝などで美しく装飾される。写真の少女の衣装も、いくつかの布が縫い合わされ、胸の上部には三角形の布を並べたアップリケ、その下には、丸い鏡の小片を布にかがって付けるミラーワークやコインが施され、多彩な装飾がなされている。銀の髪飾りは、ビーズやボタンも装飾の一部になっていて、金色の鼻飾りも印象的。

147

中央アジア／カザフスタン

少女たちが演奏しているのは、中央アジアに広く分布する伝統的な民族楽器「ドンブラ」。弦は2本で、ギターのように爪弾いて音を出す。カザフスタンの生活には欠かせない遊牧民の楽器で、歌の伴奏から器楽曲まで、2弦のみとは思えない豊かな音色を奏でる。

少女の服装は、上衣には「コイレク」とよばれる筒型衣を着用している。着丈、袖丈も長く、低い立襟が付いている。ロシア併合後は、左の少女のように、スカート部分のウエストをはいでギャザーを入れ、裾を数段フリルで飾るタイプのコイレクも見られるようになった。ドレスの上には刺しゅうで縁取られた袖なしの上着「カムゾル」を着る。頭は編んだ髪を垂らし、「タキヤ・ボーリク」という布製の帽子をかぶっている。帽子の頭頂部に付いているのは、護符用のワシミミズクの羽根。

ヨーロッパ / アルバニア
地域名：アルバニア北部、コソヴォ(撮影地はロンドン)

　東ヨーロッパ南西部に位置する国アルバニアは、西側はアドリア海に面し、南にギリシャ、東にはマケドニアが隣接している。アルバニアは、オスマン帝国支配下にあった歴史的背景から、イスラム教を信仰する人が多い。アルバニアの伝統的な衣装は数多く存在するが、刺しゅうなどの装飾が豊かで多彩なジャケットと、さまざまな種類の頭飾りが特徴的である。写真の少女の衣装は、アルバニア北部の民族衣装。白いブラウスに、金糸刺しゅうやビーズで豪華な装飾の施された、丈の短い赤いベストを羽織り、これにしばしばトルコ風のパンツが組み合わされる。コインで飾った小さなかぶり物にも刺しゅうが施され、華やかな装いである。

東アジア / 中国
民族名：チベット族
主な居住地：チベット自治区と青海省の全域、四川省や甘粛省、雲南省の一部、ネパール、インド、ブータン

　世界で最も高い標高にある高原「青蔵高原」で暮らすチベット人は、古い王国の歴史を持つ牧畜民で、チベット仏教を信仰している。4,000ｍを超える高原地域は、「ストーブを抱えながらスイカを食べる」という独特の言い回しからもわかるように、昼夜の寒暖差が激しい。その特徴は衣装にも表れている。写真の少年の衣装は、牧畜民男性が着る「袍服（ほうぶく）」。羊皮やウール、フェルト、錦などを素材にした袍服は、さまざまな機能を備えている。袍服は着る人の身長よりも長く作られていて、身体と衣服との間に一定の空間を持ち、食料などを入れて移動することができるようになっている。また昼の暑いときには、片方の腕を出して袖を腰に縛り、夜などの寒いときには布団の代わりに寝袋のようにして使う。この少年の袍服には、伝統的な「団花（トゥァンホゥァ）」という文様が織り込まれている。

151

アフリカ / ガーナ

民族名：クロボ族
主な居住地：ガーナ南西部

　ガーナは金などの鉱物の産出量が多く、古くからヨーロッパとの交易が行われてきた。17〜19世紀頃、交易で栄えたアシャンティ族の王族の織物「ケンテクロス」は、現在ではガーナ特有の織物として一般にも着用されている。ケンテクロスとは細幅で織った絹や綿を接ぎ合わせて1枚の布にしたもので、写真の女の子は腰に巻いている。ガーナに特徴的な黄、赤、緑、黒を用いた幾何学的な縞や格子の文様は、家や動物などをモチーフにしているという。またガーナではビーズの製作が盛んで、ビーズの装飾品は社会的な身分を示している。特にクロボ族は、黄色のビーズを大量に使った装飾品が特徴的で、この少女は黄色いビーズのネックレスのほか、ブレスレットやアンクレットを複数身に着け、豪華に着飾っている。

アフリカ / ジンバブエ

　写真は、世界三大瀑布のひとつ、ヴィクトリアフォールズの近くで、「マキシ」(死者)を表現する衣装とマスクを着て踊る、アフリカの伝統的なダンスの踊り手。マキシは、成人として身に着けるべき態度などの決まりを若者に教えるために、森からやってくると言い伝えられている。10代後半の若者たちは、1～2か月の間森で集団生活をし、大人になるための知識を学び、その生活の最後にマキシに扮して森から出てくるという行事が催される。それぞれのマキシの衣装を、誰が着ているかはわからないようにするのがしきたりである。写真のマキシは、仮面と房状の肩掛け、赤、白、黒の縞模様のシャツにひし形模様の腰布、シャツと同じ色の脚衣を身にまとっている。マスクの形や肩掛けにはバリエーションがあるが、ほぼ同一のスタイルである。

中央アメリカ / グアテマラ

民族名：イシル族
主な居住地：グアテマラ北西の高地

　イシル族の人びとは、石造りの住居に住み、農業を営んで生活している。作物は、トウモロコシ、ジャガイモのほかに、果物やコーヒーの栽培を行う。グアテマラの高地に住んでいる少数民族は、部落ごとに固有の模様が施された衣装を着ている。この少女が着ているのは、「ウィーピル」という貫頭衣形式の赤い民族衣装。ウィーピルとは、2～3枚の細幅の織物を横に接ぎ合わせて、頭と腕を出す部分をあけて作る上衣のこと。少女は、手に持っている簡素な織機で、自分の髪を飾るリボンを織っている。ウィーピルを織るための後帯機（こうたいばた）は、経糸を保つために一方は腰帯を使い、もう一端を木の幹などで支えて織るもので、最も基本的な織機である。細いひもやベルトを織るはたは別にあり、少女が持っている道具はそれを簡単にしたもの。

中央アジア / ウズベキスタン
地域名：サマルカンド

　サマルカンドは古来、シルクロードの要衝として栄えた、中央アジア最古の都市のひとつである。14世紀に一代で大帝国を築いたティムールは、サマルカンドに都を定め、世界のどこにもない美しい都市を目指し、建物を「サマルカンド・ブルー」とよばれる色鮮やかな青色タイルで飾った。またウズベキスタンは、古くから綿や絹を生産しており、サマルカンドやブハラは18世紀には染織産業の中心地として、にぎわいを見せた。特に鮮やかな色彩と大胆な文様が印象的な経絣（たてがすり）布「アドラス」が有名である。アドラスは、もともと経糸は絹、緯糸は綿で織られていたが、19世紀には絹のみで織られるようになった。写真の少女が着用しているのは、「クイナク」というスモック風の絣（かすり）のドレス。クイナクの上には、花模様の入ったベスト「ニイムチャ」を着て、頭には刺しゅう飾りの施された縁無帽をかぶっている。

オセアニア / パラオ

　太平洋上の小さな島々が 200 ほど存在するパラオでは、パラオ人が人口の約 7 割を占める。歴史上、スペイン、ドイツ、日本、アメリカの統治を受けたこの地には、日系パラオ人が約 25% 居住しているとされる。この地域に伝わるパラワンダンスは、にこやかな笑みをたたえ、歌を口ずさみながら踊る。鮮やかな黄色の衣装は、ほかのミクロネシア地域でも見られるもので、腰巻衣と胸をおおう「チチバンド」からなる。チチバンドは日本語のようであるが、れっきとしたパラオ語。日本統治時代の影響がパラオ語には色濃く残っていて、これもそのひとつである。腰巻衣には、本来は植物の葉や染色された植物繊維が用いられるが、写真のものはおそらく化学繊維。また男の子が踊るパラワンダンスは、戦いに出陣する前に踊られ、赤い腰布 1 枚を身に着け、身体をたたきながら踊る勇ましいダンスである。

アフリカ／南アフリカ

民族名：ズールー族
主な居住地：南アフリカ、ジンバブエなど

　ズールー族の人びとは、トウモロコシ、綿花、サトウキビの栽培といった農業と、牛、羊などの牧畜を行う、南アフリカ最大の先住民族である。伝統的な住居はドーム型で、壁を円筒形にしたかや葺きの住居で、現在でも生活が営まれている。ズールー族の人びとにとって、ビーズの装飾は大切な衣装の一部である。赤ん坊は衣類を身に着ける前からビーズを腰に巻き、腕や足首などに何重にもビーズ飾りを巻き付ける。ズールー族の人びとは年を重ねていくにつれ、たくさんのビーズを付けた腰衣などを着るようになる。現在では、ビーズの装身具で身体を日常的に飾る機会は減ったが、結婚式の際や工芸品などとして見ることができる。写真の男の子は、戦士のスタイルで頭に動物の毛を乗せ、手に楯と槍のようなものを持って、緑を基調とした鮮やかなビーズの飾りで首と腰回りを飾っている。

INDEX

※赤字は地名または民族名

あ

アイヌ… p131
アイルランド… p142
アシャニンカ族… p062
アフガニスタン… p132-133
アブヤネー… p115
アペンツェル… p040-041
アーミッシュ… p099
アメリカ… p075/p099
アリ族… p130
アルジェリア… p020
アルゼンチン… p089
アルバニア… p151
イエメン… p025
イギリス… p102-103/p128
イシル族… p154
イスラエル… p029
イタリア… p078/p118-119
イヌイット… p036/p112
イラン… p035/p115
インド… p047/p076-077/p101/p146
インドネシア… p107
ヴァイキング… p045
ウイグル族… p032
ウェールズ… p128
ウズベキスタン… p155
エクアドル… p030-031/p037/p081
エストニア… p106
エチオピア… p012/p094/p130/p137
エリトリア… p038
沖縄… p070
オーストラリア… p066
オーストリア… p064
オタバロ族… p037
オマーン… p044
オランダ… p098

か

カザフスタン… p148-149
カザンラク… p136
ガジアンテップ… p019
カナダ… p036
ガーナ… p152
カラハ族… p086
カロ族… p137
韓国… p126
カンボジア… p088/p143
北アメリカ… p112
ギリシャ… p108
グアテマラ… p054/p154
クスコ… p134
クック諸島… p104
クロアチア… p139
黒モン族… p114
ケチュア族… p011/p081/p097
ケニア… p050-051
コスタリカ… p120

さ

サモア… p100
サント・マリー・ド・ラ・メール… p087
シェルパ族… p024
ジョージア… p121
ジンバブエ… p153
スイス… p040-041/p072
スイ族… p109
スウェーデン… p045/p122
スーダン… p042
スペイン… p055/p084-085/p140-141
スリランカ… p095
セグー… p113

た

タイ… p048/p053
台湾… p074
タジキスタン… p013
ダーラナ… p122
タンザニア… p065
チェコ… p057
チベット族… p150
チャム族… p088
中国… p022-023/p032/p090/p109/p110-111/p138/p150
ツァマイ族… p012
ドイツ… p021
トゥアレグ族… p017/p020
ドバイ… p052
トルクメニスタン… p018
トルコ… p019/p060

な

ナバホ族… p075
ナミビア… p027
ニジェール… p124-125
日本… p070/p131
ニューカレドニア… p063
ネパール… p024/p067/p127
ネワール族… p067/p127
ノルウェー… p014-015

は

パキスタン… p147
バドゥン族… p053
パナマ… p039
花モン族… p135
ハニ族… p110-111
バハマ… p073
パプアニューギニア… p056
ハマル族… p094
パラオ… p156
バレンシア… p084-085
ハンガリー… p117
バングラタウン… p102-103
バンジャラ族… p146
バンシュ… p049
ビシャビシオーサ… p140-141
フィジー… p058-059
フィンランド… p068-069
ブーイェル＝アフマド… p035
ブヒリ… p030-031
ブラジル… p062/p086
フラ族… p145
フランス… p034/p087
フランデレン… p046
ブルガリア… p033/p136
ブルキナファソ… p144
ブルターニュ… p034
ブローチダ島… p078
フンシャル… p010/p043
ベトナム… p092-093/p114/p135/p145
ベナン… p028
ベネチア… p118-119
ペルー… p011/p097/p134
ベルギー… p046/p049
ベルベル人… p083/p105
ヘレス・デ・フロンテーラ… p055
ホーチミン… p092-093
ポーランド… p129
ポルトガル… p010/p043
ボンダ族… p101

ま

マヤ族… p054
マリ… p017/p113
マレーシア… p071
ミクロネシア… p016
南アフリカ… p157
ミャオ… p022-023/p048/p090/p138
ミャンマー… p123
メキシコ… p080
モロッコ… p083/p105
モンゴル… p079

や・ら

ヨルダン… p082
ラジャスタン… p047/p076-077
ラトビア… p091
ランバディ族… p146
リギ山… p072
リトアニア… p061
ルーマニア… p096
ロシア… p026

アルファベット

UAE… p052/p116

写真提供：

SIME/ アフロ（014-015）、Nik Wheeler/ アフロ（016）、早坂正志 / アフロ（118-119）、Christof Sonderegger/ アフロ（040-041）、三枝輝雄 / アフロ（139）、robertharding/ アフロ（082, 107, 126）、萩野矢慶記 / アフロ（071）、KONO KIYOSHI/ アフロ（155）、富井義夫 / アフロ（067）、Water Rights Images/ アフロ（068-069）、そのほかはすべて Alamy/ アフロ

※（ ）内の数字は掲載頁

主要参考文献：

相川俊一郎（編）「ハンガリーの刺繍と民族衣装」、『季刊装飾デザイン6』学習研究社 1983 / 足立和子（編著訳）『ポーランドの民族衣裳』源流社 1999 年 / 池田智『アーミッシュの人びと』二玄堂 2009/ 石山彰（監修）『チェコスロバキアの民族衣装』恒文社 1983、『ヨーロッパ、南北アメリカ、アフリカ、オセアニアの民族衣装』小峰書店 2001/ 市田ひろみ『衣装の工芸』求龍堂 2002/ 板倉元幸『スペイン 祭り歳時記』ART BOX インターナショナル 2009/ 岩田慶治他『スリランカの祭』工作舎 1982/ 岩立弘子『インド 大地の布』求龍堂 2007/ 上羽陽子（監修）『世界のかわいい民族衣装』誠文堂新光社 2013/ 梅棹忠夫『世界旅行―民族の暮らし1 着る・飾る―民族衣装と装身具のすべて』日本交通公社出版事業局 1982/ えんぴつ倶楽部（編）『絵師で彩る世界の民族衣装図鑑』サイドランチ 2013/ 小川安朗『世界民族服飾集成』文化出版局 1991/ 加藤定子「タジクの民族服」（『服装文化』155 号 -159 号 文化出版局 1977）「トルクメンの衣服」（『衣生活』No.1 No.3 衣生活研究会 1985）/ 辛島昇他（監修）『南アジアを知る事典』平凡社 2012/ 岸上伸啓『イヌイット』中公新書 2005/ ジェームズ・スノードン（著）、石山彰（訳）『ヨーロッパの民族衣装』文化出版局 1982/ 菅原千代志『アーミッシュへの旅』ピラールプレス 2011/ 杉本良男（編）『アジア読本スリランカ』河出書房新社 1998/ 杉本良男他（編）『スリランカを知るための58章』明石書店 2013/ 鈴木正崇『ミャオ族の歴史と文化の動態―中国南部山地民の想像力の変容―』風響社 2012/ スティーヴ・デイヴィ（著）、村田綾子（訳）『世界のお祭り百科』柊風舎 2015/ 大丸弘（編）『着る・飾る：民族衣装と装身具のすべて』日本交通公社出版事業局 1982/ 高橋かおる（編）『世界の衣装』パイ・インターナショナル 2011/ 高橋晴子（監修）『国際理解に役立つ民族衣装絵事典』PHP 研究所 2006/ 田中薫・田中千代『原色世界衣服大図鑑』保育社 1961/ 丹野郁（監修）『世界の民族衣装の事典』東京堂出版 2006/ 中国民族博物館（編）『中国苗族服飾研究』民族出版社 2004/ 中嶋朝子・福井貞子『ギリシアの民族衣装―技法調査を中心に―』源流社 1992/ ナショナルジオグラフィック（編）『100 年前の写真で見る世界の民族衣装』日経ナショナルジオグラフィック社 2013/ 芳賀日出夫『世界の祭り＆衣装』グラフィック社 1983、『祝祭 世界の祭り・民族・文化』クレオ 2007/ 芳賀日向『ヨーロッパの民族衣装』『アジア・中近東・アフリカの民族衣装 衣装ビジュアル資料2』グラフィック社 2013/ 服部照子『ヨーロッパの生活美術と服飾文化II』源流社 1987/ パトリシア・リーフ・アナワルト（著）、蔵持不三也（監訳）『世界の民族衣装文化図鑑1 中東・ヨーロッパ・アジア編』『世界の民族衣装文化図鑑2 オセアニア・南北アメリカ・アフリカ編』柊風舎 2011/ ピョートル・ボガトゥイリョフ（著）、桑野隆・朝妻恵理子（編訳）『衣裳のフォークロア』せりか書房 2005/ ブルガリア国立民族学博物館（編）『ブルガリアの民族衣装』恒文社 1997/ 文化学園服飾博物館（編）『遊牧の民に魅せられて：松島コレクションの染織と装身具』1997、『世界の伝統服飾 - 衣服が語る民族・風土・こころ -』2001、『西アジア・中央アジアの民族服飾：イスラームのヴェールのもとに』2006、いずれも文化出版局、『インドの服飾・染織展』1988、『ブルガリアの女性と伝承文化』1996/ 松岡格『中国 56 民族手帖』マガジンハウス 2008/ 松本敏子『足でたずねた世界の民族服』関西衣生活研究会 1985/ マリー・ルィーズ＝ナブホルツ－カルタショフ（著）、とみたのり子・熊野弘太郎（訳）『インドの伝統染織：スイス / バーゼル民族学博物館蔵』紫紅社 1986/ みやこうせい『ルーマニアの赤い薔薇』日本ヴォーグ社 1991/ レスリー・シュトゥラドゥヴィク（著）、斎藤慎子（訳）『写真で知る世界の少数民族・先住民族 イヌイット』汐文社 2008/A. ラシネ（著）、石山彰（監修）『民族衣装』マール社 1976/ A. E. カンテミール（画著）、C. D. ゼレンティン（編）、石山彰（監修）『ルーマニア民族衣装集』恒文社 1976

Friedericke Prodinger, Reinhard R. Heinish, Gewand und Stand. Kostüm- und Tachtenbilder der Kuenburg-Sammlung, Residenz Verlag, Salzburg, 1983./Gexi Tostmann, The dirndl, Panorama Publishing, co., Vienna, 1990./Tracht in Österreich. Geschichte und Gegenwart, hrsg. von Franz C. Lipp, Elisabeth Längle, Gexi Tostmann, Franz Hubmann, Christian Brandstätter Verlag, Wien, 2004./Jelka Radauš, Milan Babiž, The folk costumes of Croatia, Spektar, Zagreb, 1975. /Lubi Pořízka, Jiří Pajer, A living treasure: photographs of Czech, Moravian and Slovak folklore, Sevel, Brno, 1991./ Gertrud de Palotay, George Konecsni, Hungarian folk costumes, Officina, Budapest, 1938./Paul Petrescu, Elena Secoşan, Romanian folk costume, Meridaine Publishing House, Bucharest, 1985./Catherline Legrand, Sharmann Ruth, Textiles: a world tour, Thames & Hudson, London, 2008./A. Biswas. Indian costumes. New Delhi, The Director Publications Division, 1985./ Richard K. Diran, Weidenfels&Nicolson, The Vanishing Tribes of Burma, 1997. / Margaret Maynard ed., Berg encyclopedia of world dress and fashion vol.7, Australia, New Zealand, and the Pacific Islands, Berg, 2011.

陈高华・徐吉军（編）『中国服饰通史』宁波出版社 2002/ 龚正嘉『云南少数民族服饰与节庆』中国旅游出版社 2004/ 黄绍文『穿戴神话—哈尼族服饰艺术解读』云南出版集团公司、云南美术出版社 2010/ 韦荣慧（编著）『中国少数 民族服饰』中国画报出版社 2004/ 杨六金・龙庆华（编）『国际哈尼 / 阿卡社会文化研究』云南出版集团公司、云南人民出版社 2013/ 杨清凡『藏族服饰史』青海人民出版社 2003

主要参考HP：

外務省HP　http://www.mofa.go.jp/mofaj/index.html
ノルウェー民俗博物館HP　http://www.norskfolkemuseum.no/en/Stories/Set-2/Folk-dansing/（2016 年 1 月 5 日取得）

※国名は通称で記載しています。
※8～9頁の地図は、見出しの国名・地域名を示しています。
※国名・地域名は写真の撮影場所に従って記載していますが、撮影地と民族の居住地が明らかに異なる場合は、撮影地を明記したうえで、民族の主な居住地やその衣装が見られる国名・地域名を記載しています。

監修・執筆：

佐々井啓（日本女子大学名誉教授）…p002-007/p012/p017/p020/p027-028/p030-031/p037-039/p042/p050-051/p054/p065/p080-081/p083/p089/p094/p105/p113/p124-125/p130/p137/p144/p152-154/p157

田中俊子（元文部科学省教科書調査官）…p002-007/p011/p019/p060/p062/p073-074/p086/p097/p120/p126/p134

執筆：

大枝近子（目白大学教授）…p013/p018/p025/p029/p035/p044/p052/p079/p082/p115-116/p132-133/p147-149/p155

太田茜（倉敷市立短期大学講師）…p036/p075/p099/p112

川口えり子（(株)タック・インターナショナル 主任研究員）…p024/p067/p127

黒川祐子（共立女子大学大学院非常勤講師）…p033/p040-041/p057/p064/p072/p096/p117/p129/p136/p139

米今由希子（日本女子大学非常勤講師）…p078/p102-103/p118-119/p128/p131/p142

佐藤恭子（岩手県立大学盛岡短期大学部講師）…p026/p061/p091/p106/p121/p151

沢尾絵（東京藝術大学非常勤講師）…p048/p053/p143

謝黎（東北芸術工科大学准教授）…p022-023/p032/p090/p109-111/p138/p150

新實五穂（お茶の水女子大学助教）…p010/p034/p043/p046/p049/p087/p098/p108

松尾量子（山口県立大学教授）…p014-015/p021/p045/p055/p068-069/p084-085/p122/p140-141

松本由香（琉球大学教授）…p070-071/p088/p092-093/p107/p114/p123/p135/p145

矢澤郁美（文化学園大学助教）…p047/p076-077/p095/p101/p146

山村明子（東京家政学院大学教授）…p016/p056/p058-059/p063/p066/p100/p104/p156

※数字は執筆頁

装幀・デザイン：

山下リサ（niwa no niwa）

イラスト：

竹永絵里

世界の愛らしい子ども民族衣装

2016年4月10日　初版第1刷発行
2023年9月1日　　第3刷発行

監修：　国際服飾学会

発行者：　澤井聖一

発行所：　株式会社エクスナレッジ
〒106-0032 東京都港区六本木 7-2-26
https://www.xknowledge.co.jp/

問合せ先　編集：Tel：03-3403-1381
　　　　　　　　Fax：03-3403-1345
　　　　　　　　info@xknowledge.co.jp
　　　　　販売：Tel：03-3403-1321
　　　　　　　　Fax：03-3403-1829

無断転載の禁止
本紙掲載記事（本文、図表、イラスト等）を当社および著作権者の許諾なしに無断で転載（翻訳、複写、データベースへの入力、インターネットでの掲載等）することを禁じます。